Afterglow Ori Gersht

Afterglow Ori Gersht

August, London

Tel Aviv Museum of Art, Tel Aviv

Published by August, London, and Tel Aviv Museum of Art

© 2002 August Media Ltd
© 2002 Tel Aviv Museum of Art

All photographs © Ori Gersht
Texts © 2002 the authors

ISBN: 1-902854-17-9

August
116–120 Golden Lane
London EC1Y 0TL
UK
www.augustmedia.co.uk

Tel Aviv Museum of Art
27 Shaul Hamelech Blvd.
Tel Aviv 61332
Israel
www.tamuseum.com

Director and Chief Curator: Professor Mordechai Omer
Curator: Nili Goren
Helena Rubinstein Pavilion for Contemporary Art
May – July 2002

Editor: Professor Mordechai Omer
Art director: Lea Jagendorf
Project editor: Catherine Ford
Translators: Daria Kassovsky, Richard Flantz
Hebrew copy editor: Esther Dotan
Proof reader: Lise Connellan
Publishing directors: Nick Barley, Stephen Coates

Production:
Uwe Kraus GmbH
Printed in Italy by Musumeci

Distribution:
Birkhäuser Publishers for Architecture
Tel. 00 41 61 205 07 07

The publishers wish to thank:
Alex Stetter, Monika Fink and the following organisations for their
support which has made this publication possible:
Kent Institute of Art and Design
Andrew Mummery Gallery
Noga Gallery of Contemporary Art
Galerie Martin Kudlek

Tel Aviv Museum of Art would like to thank:
Noga Gallery, The British Council

The artist would like to thank:
Professor Mordechai Omer and Nili Goren of the Tel Aviv Museum
of Art
Nick Barley and Catherine Ford of August Media
and Lea Jagendorf
for their support and commitment to the project

Dedicated to Neta and Chech Gersht

Contents

1

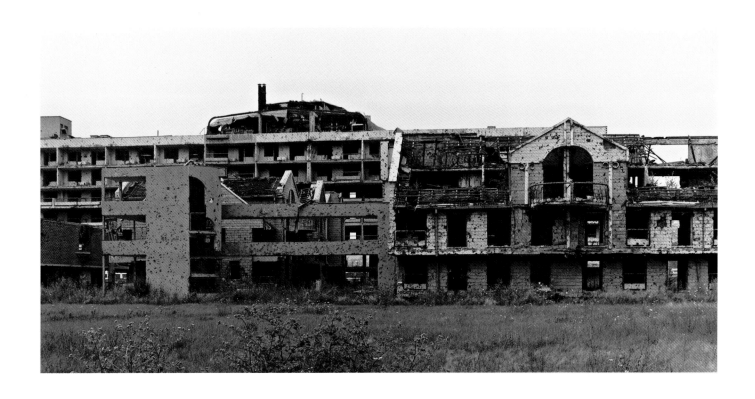

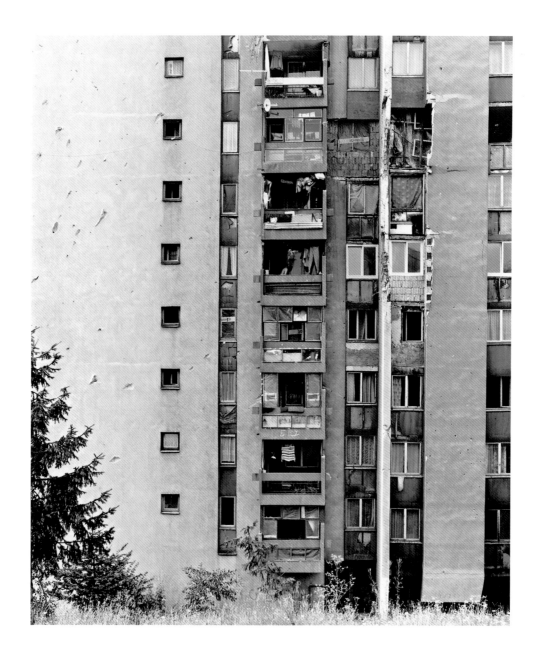

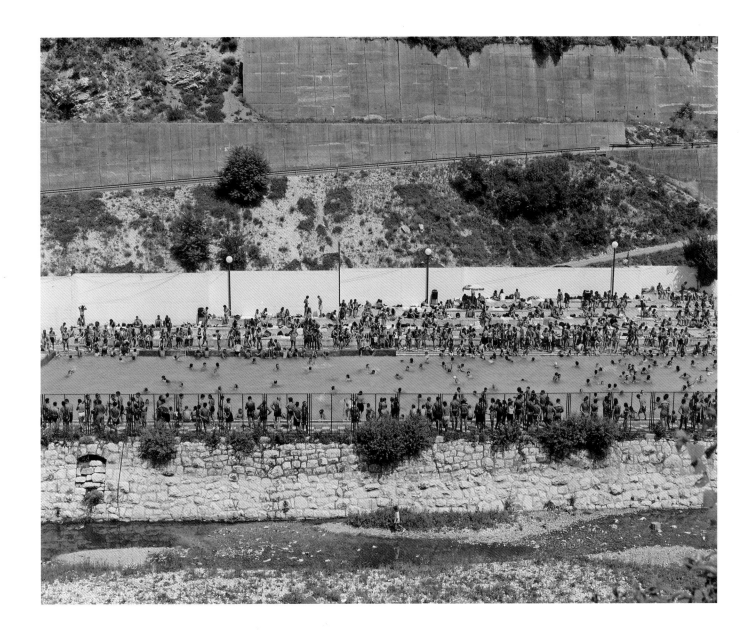

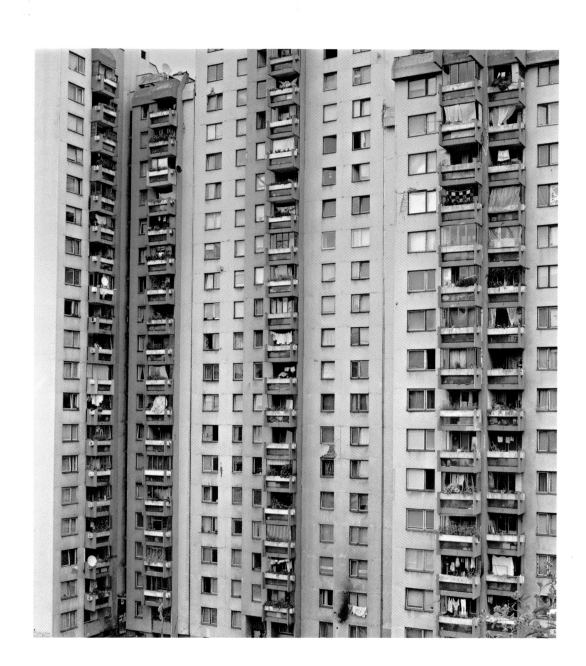

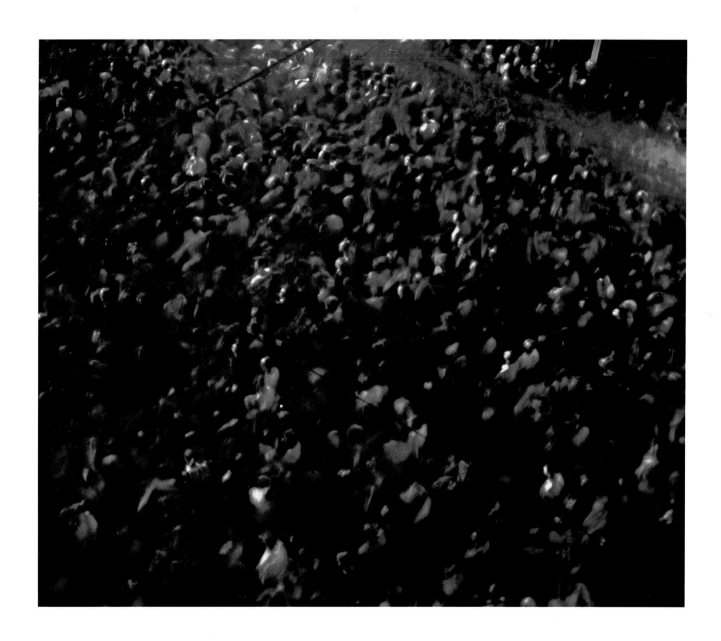

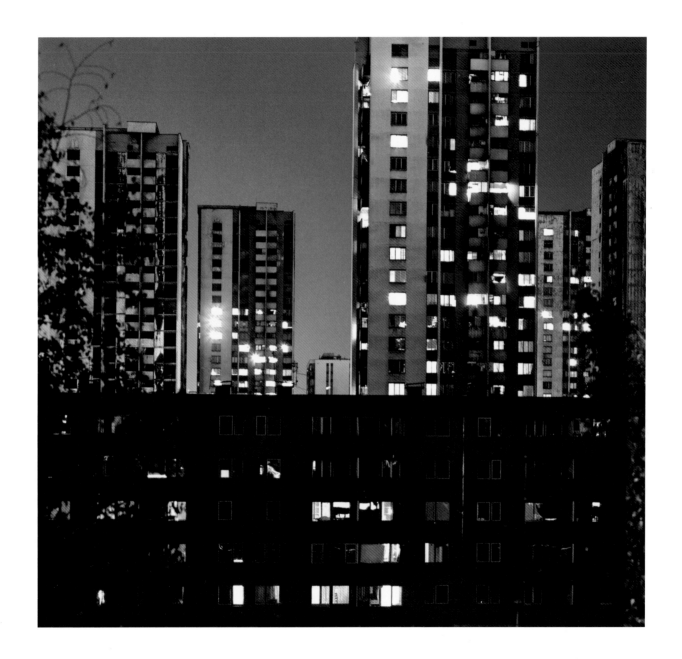

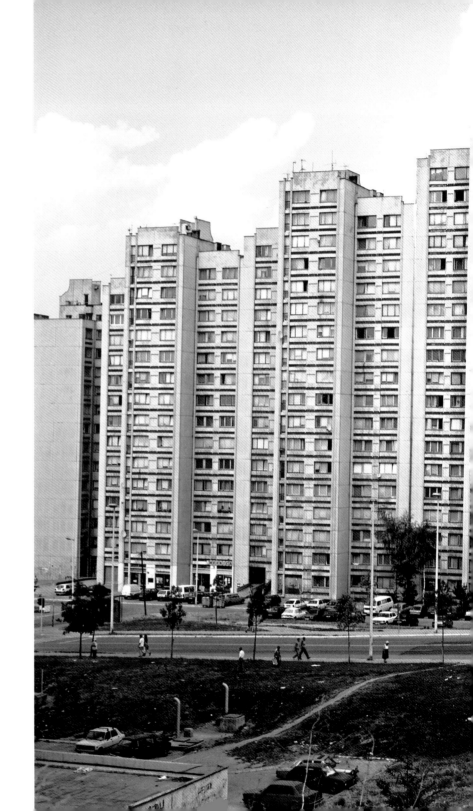

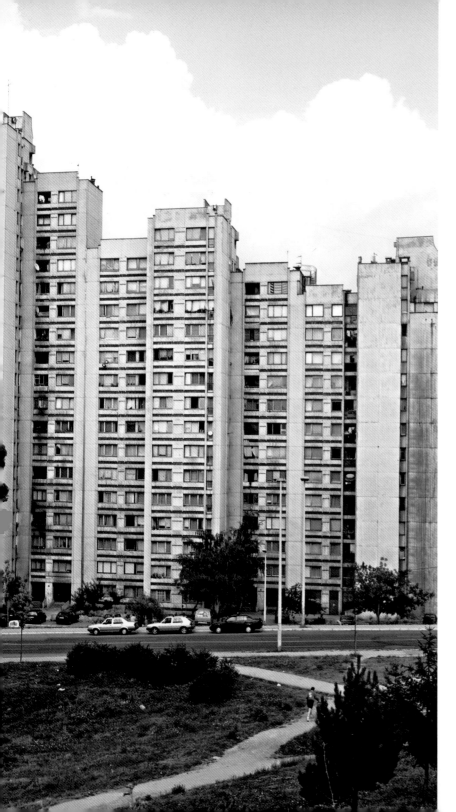

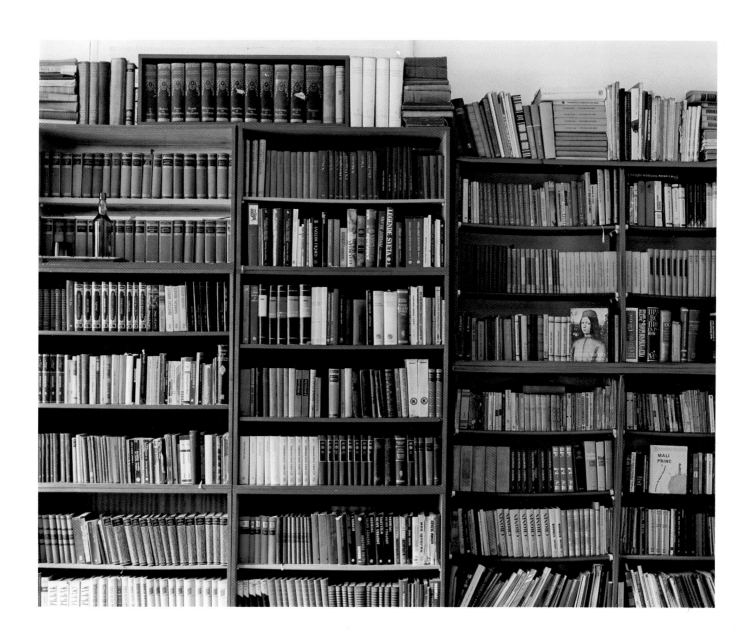

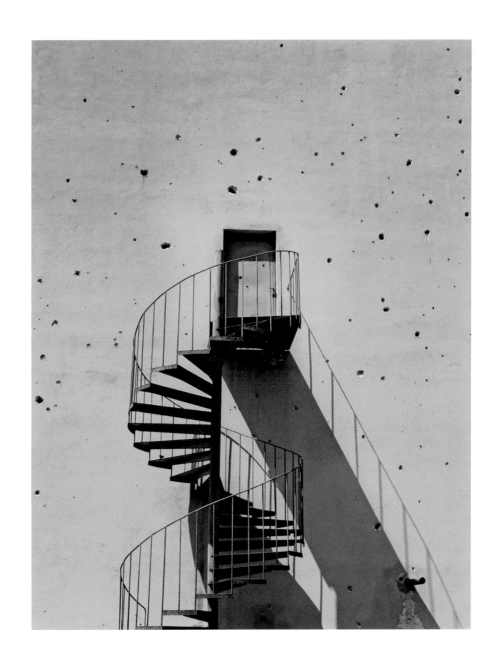

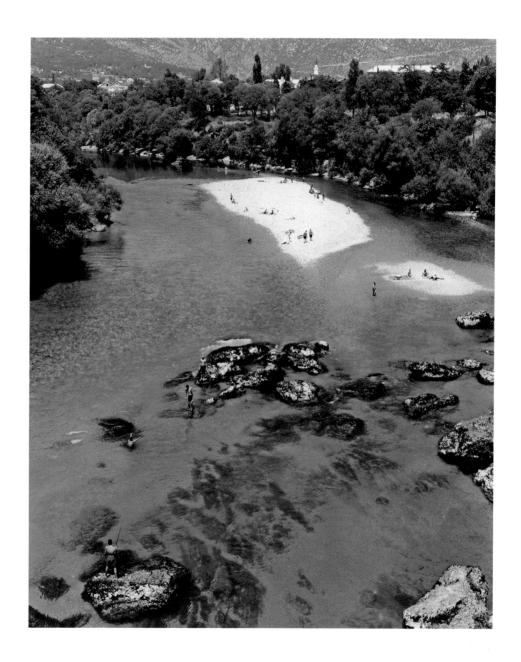

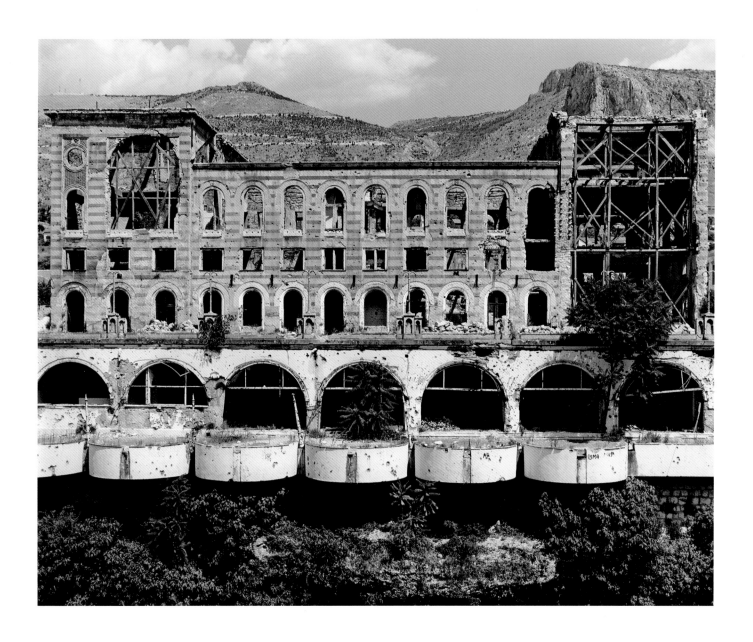

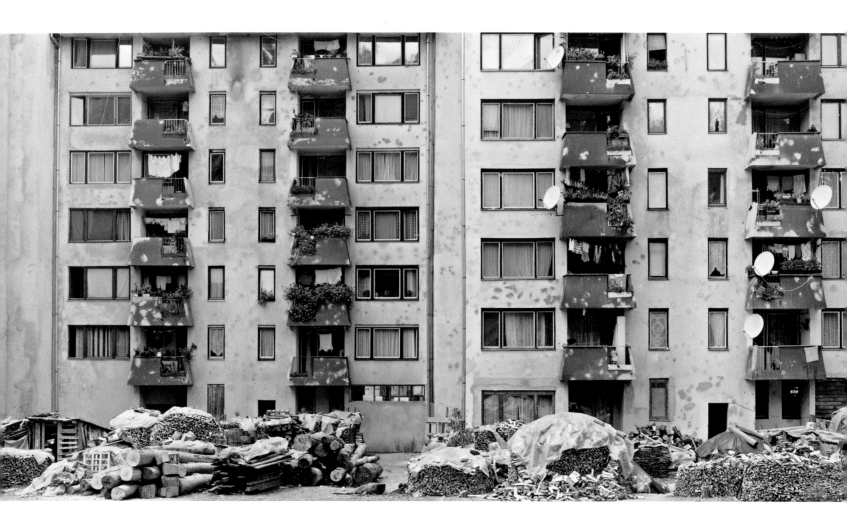

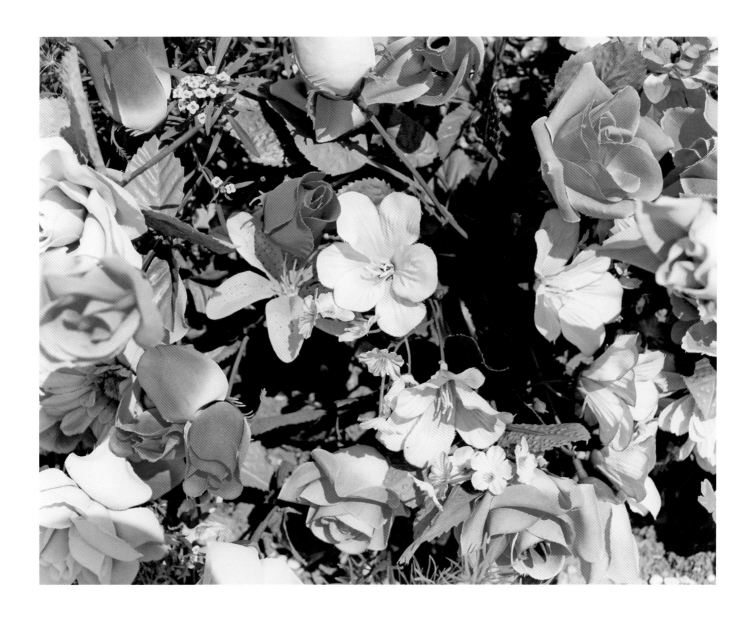

2

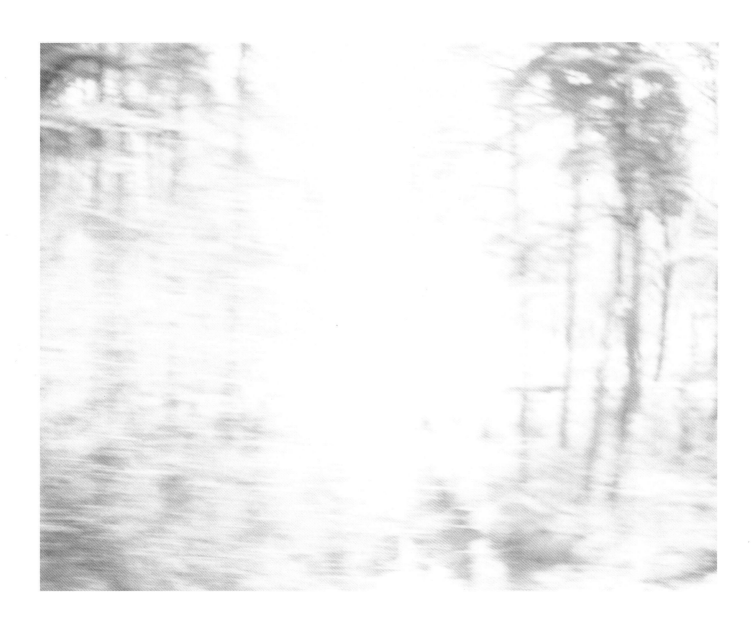

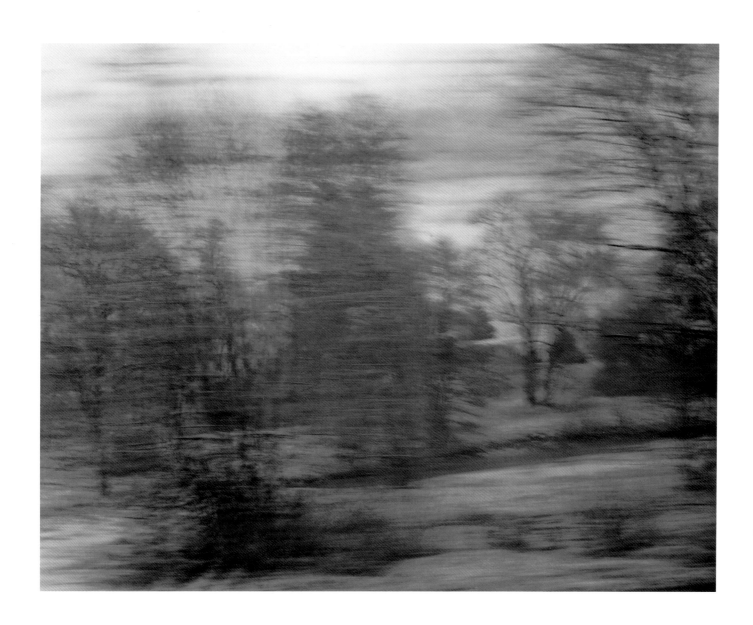

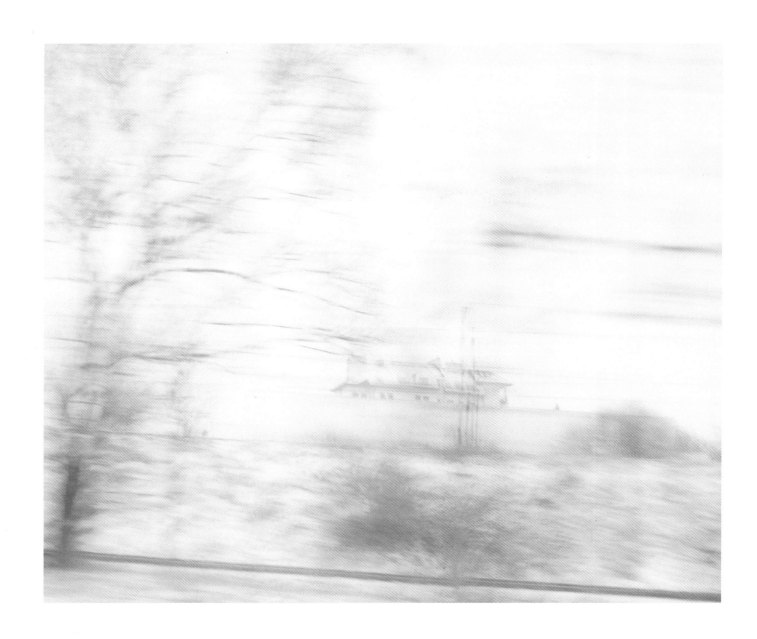

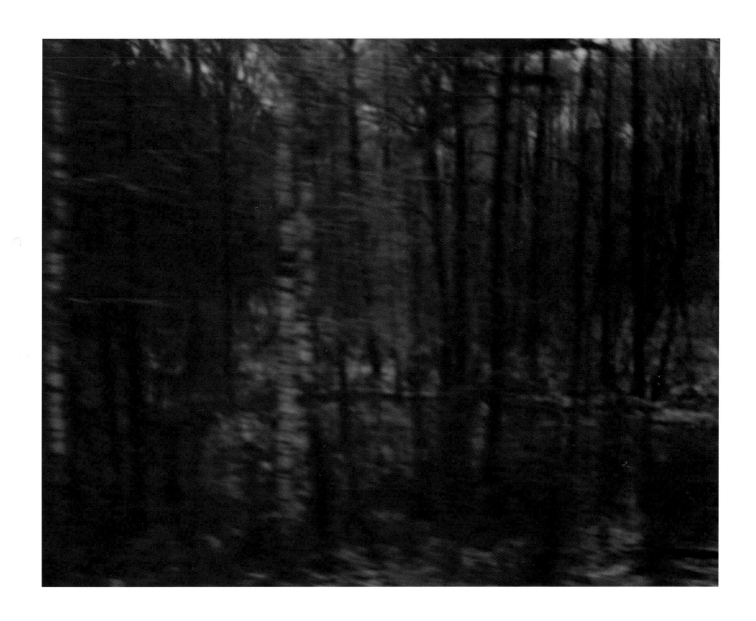

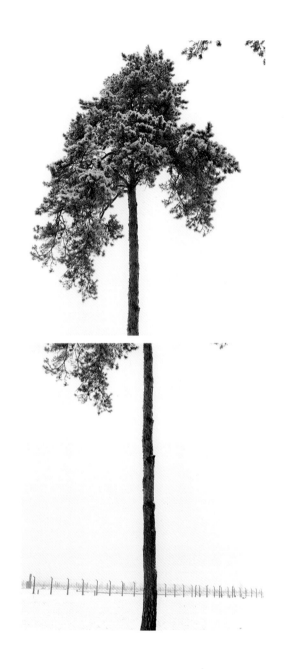

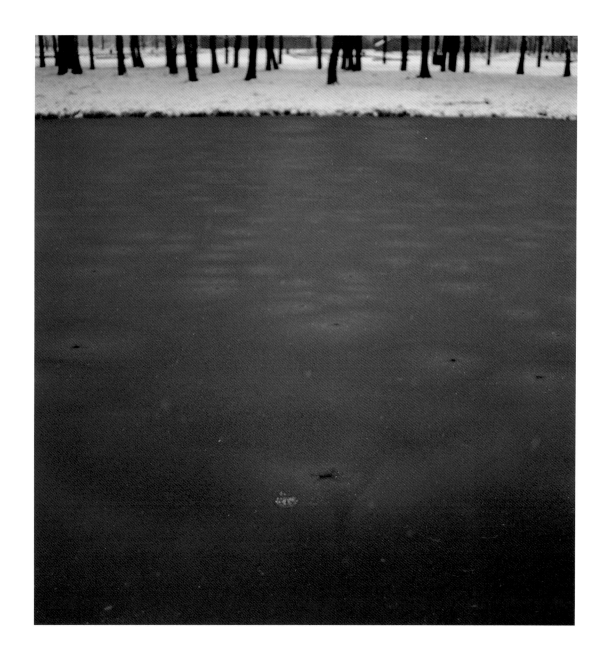

3

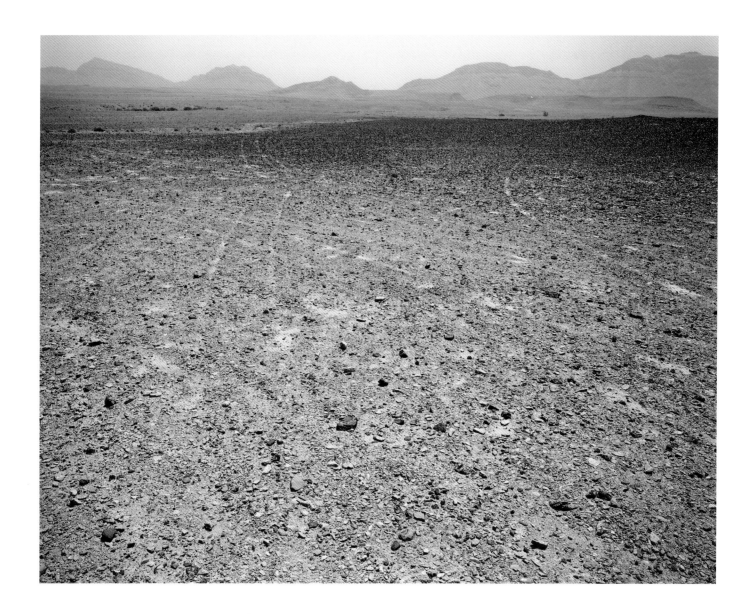

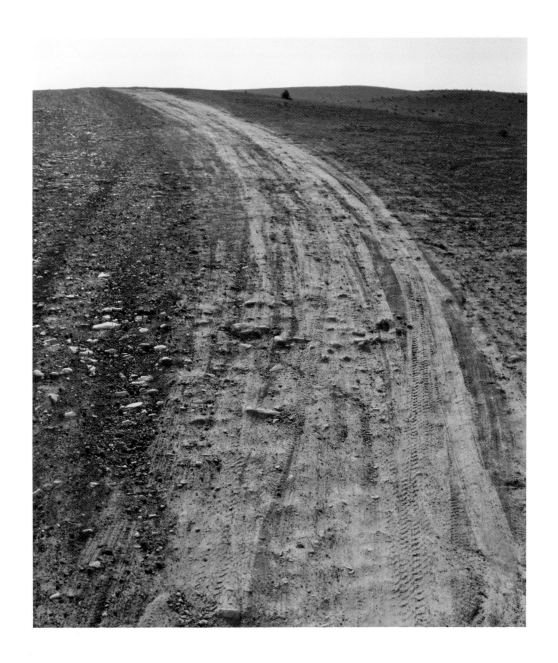

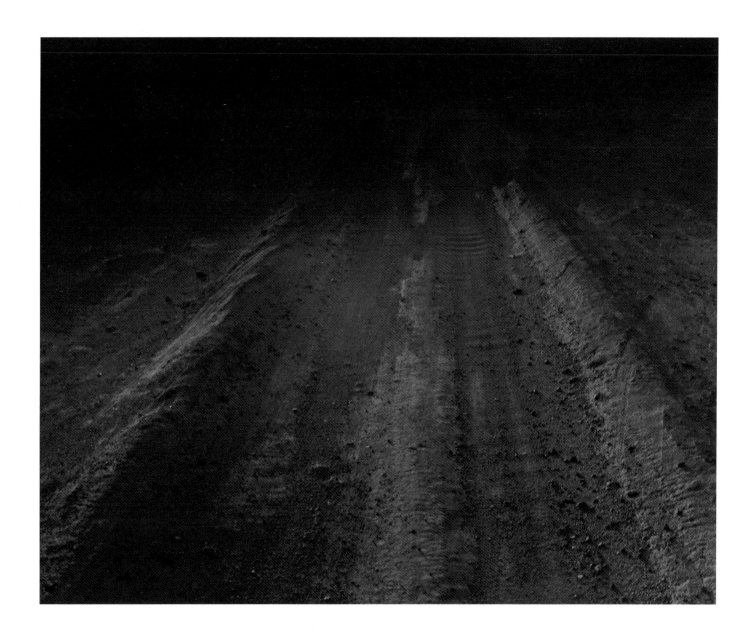

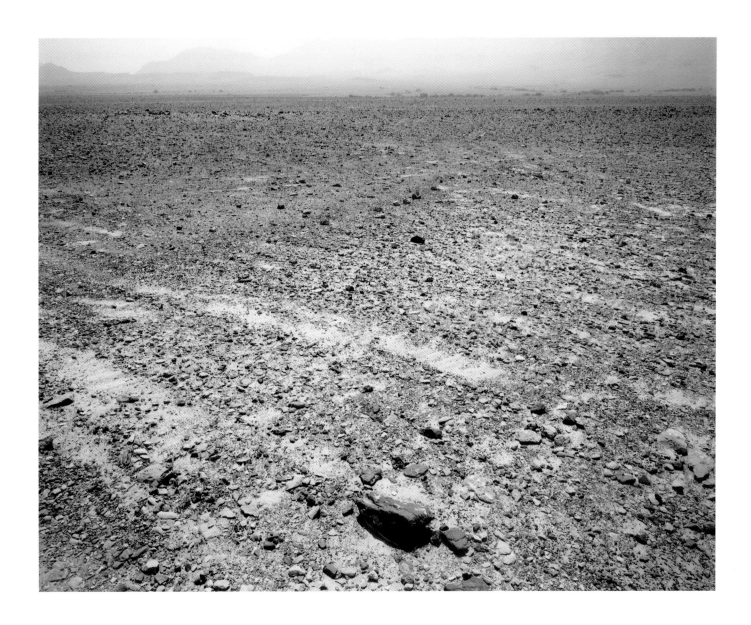

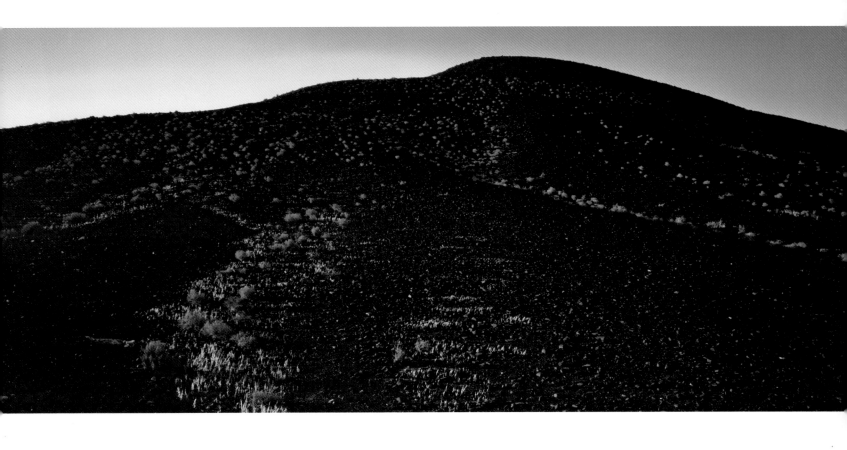

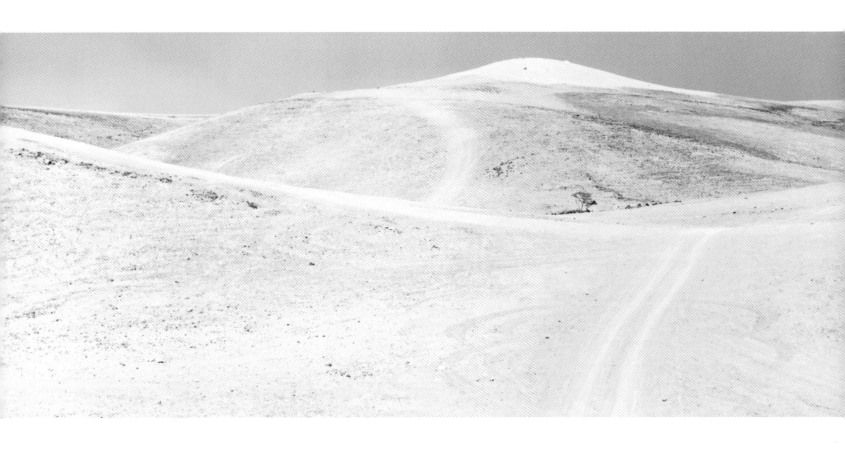

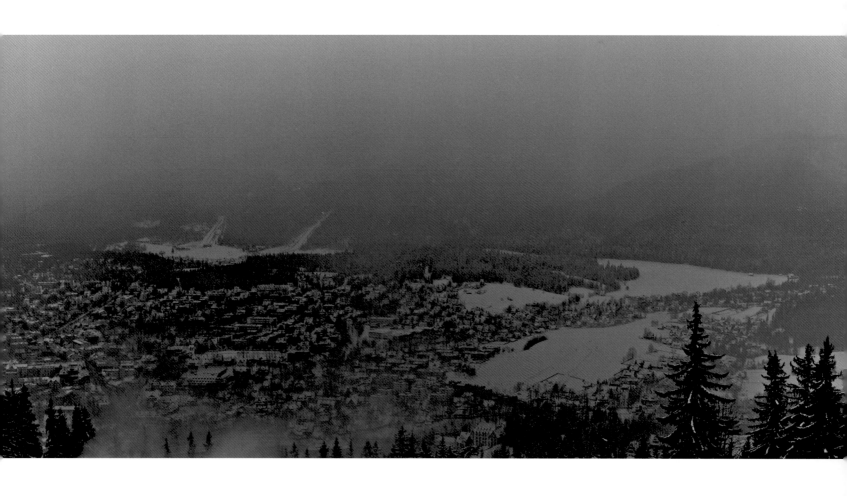

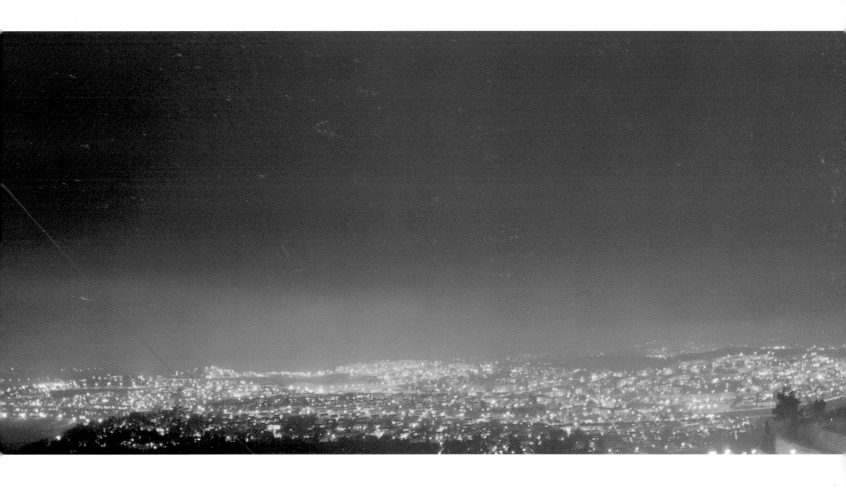

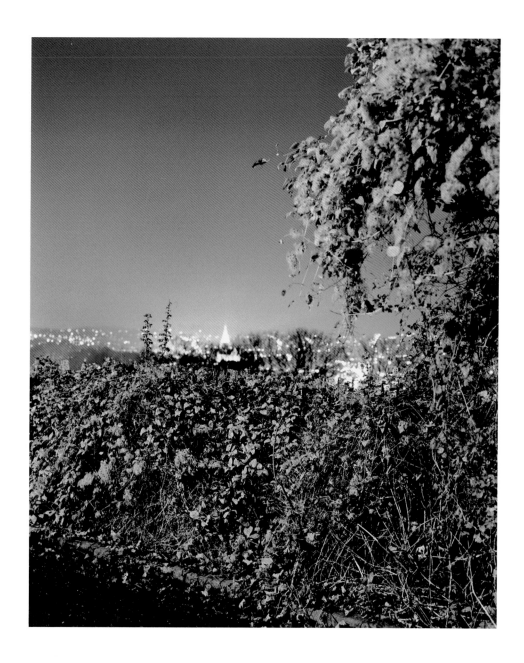

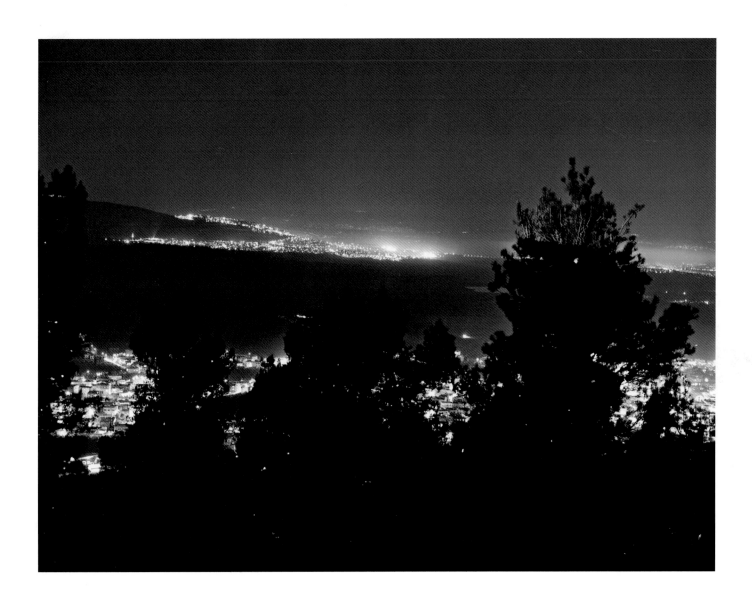

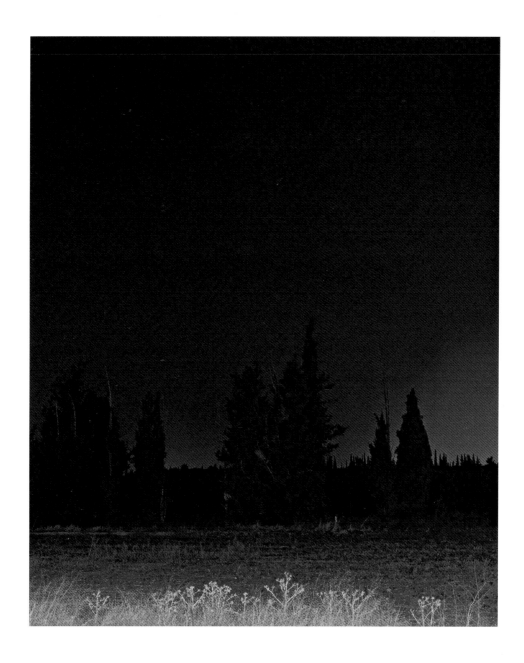

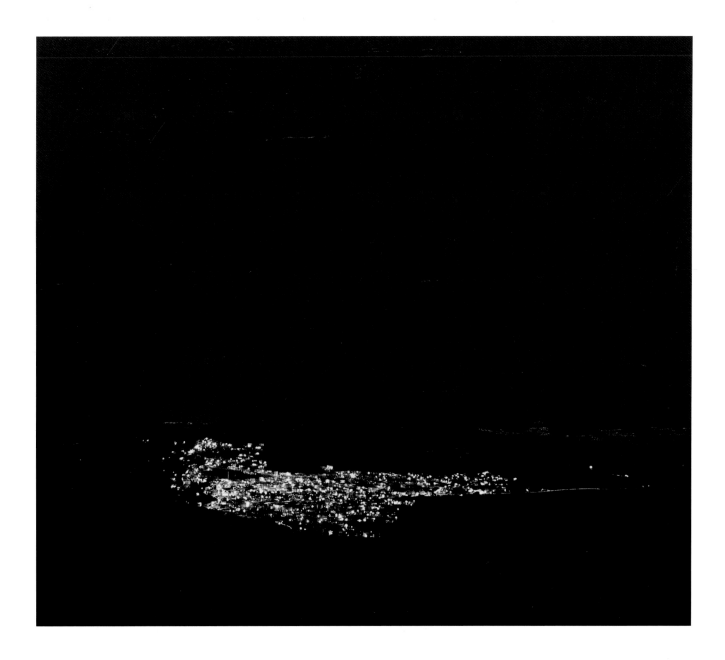

5

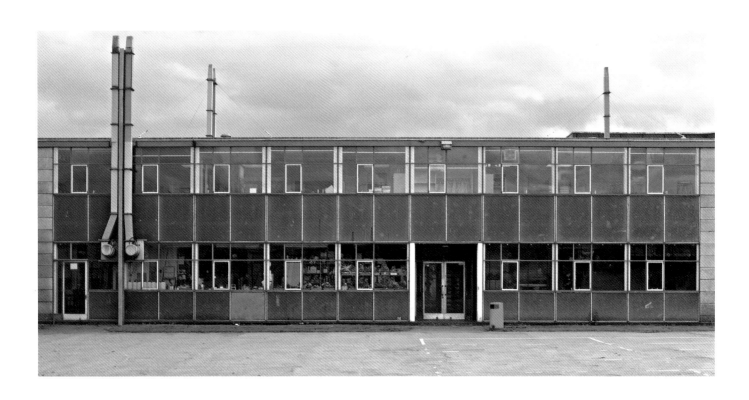

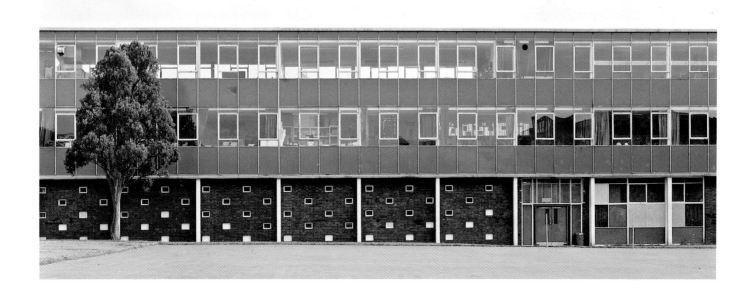

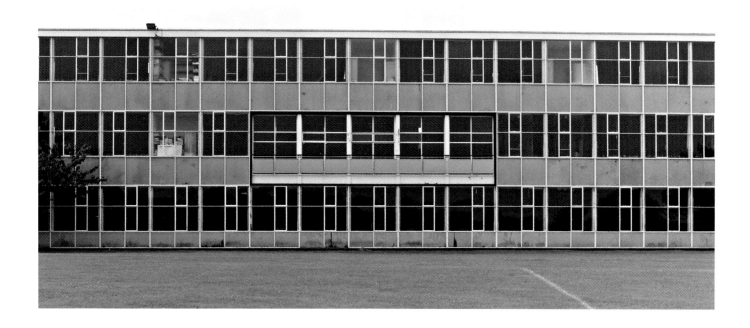

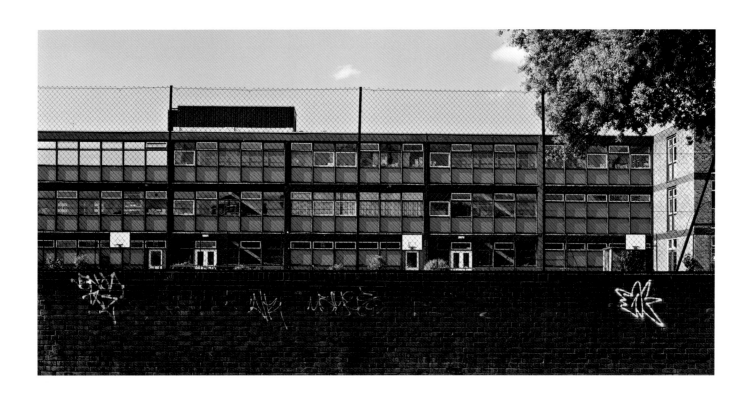

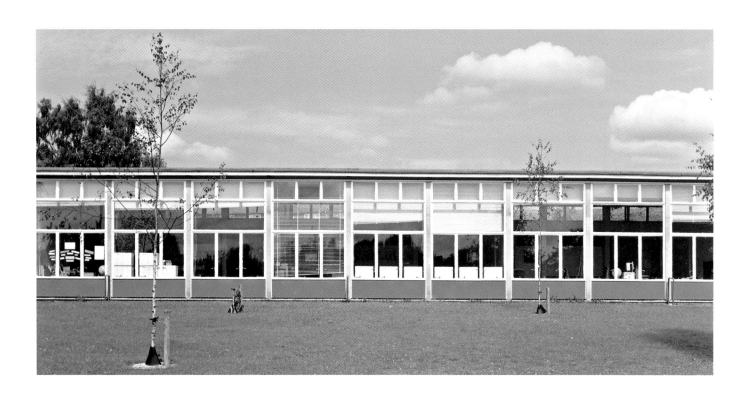

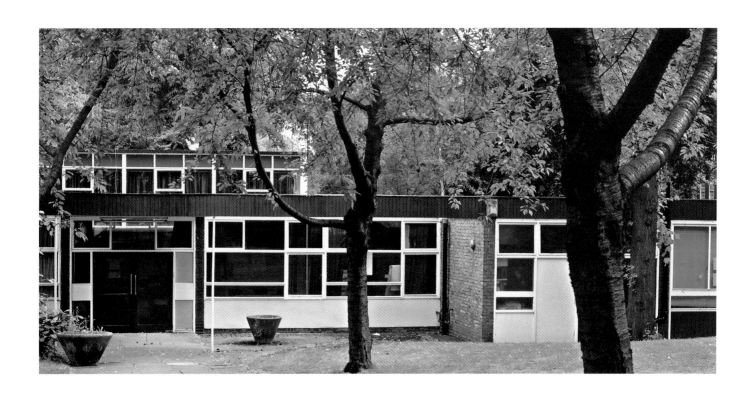

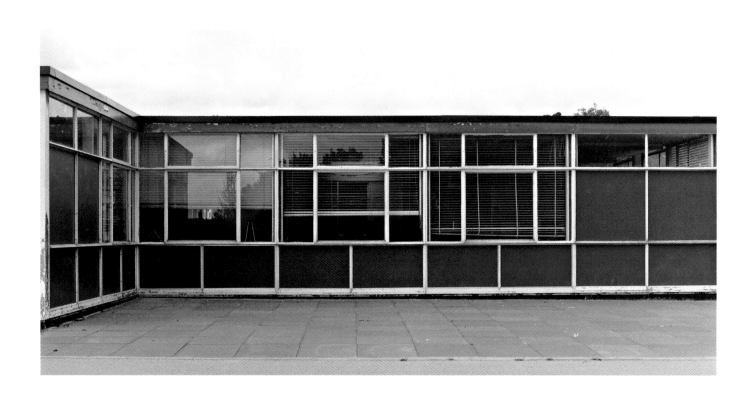

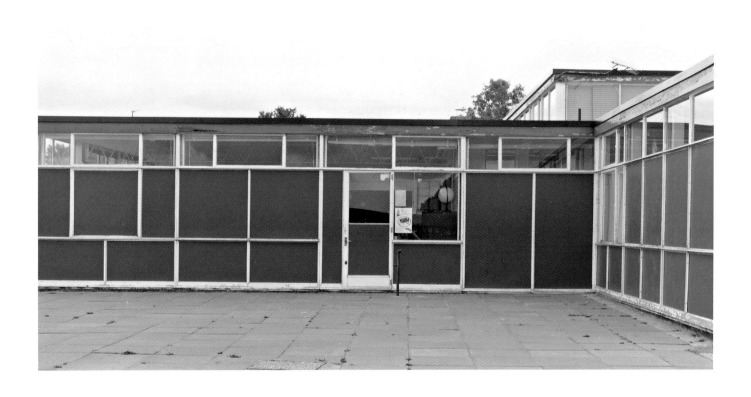

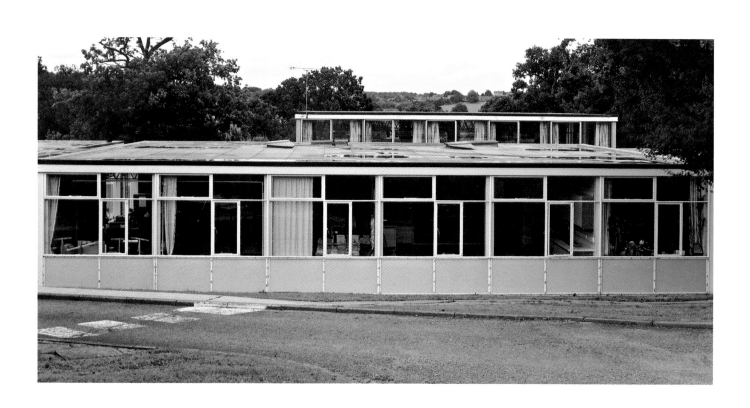

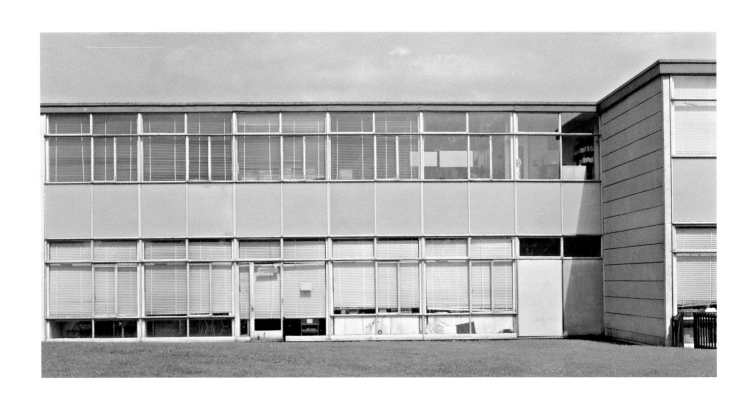

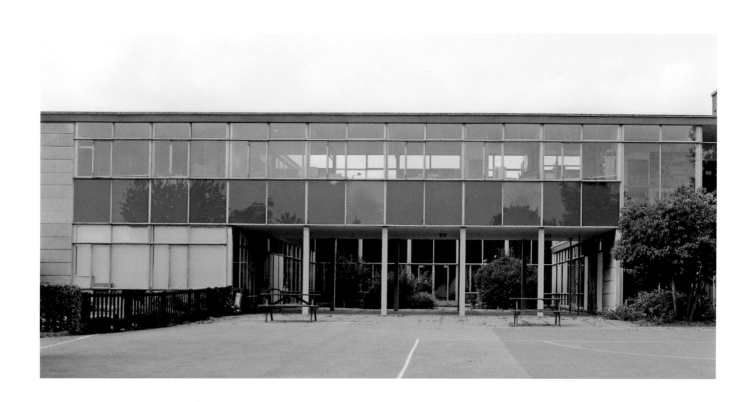

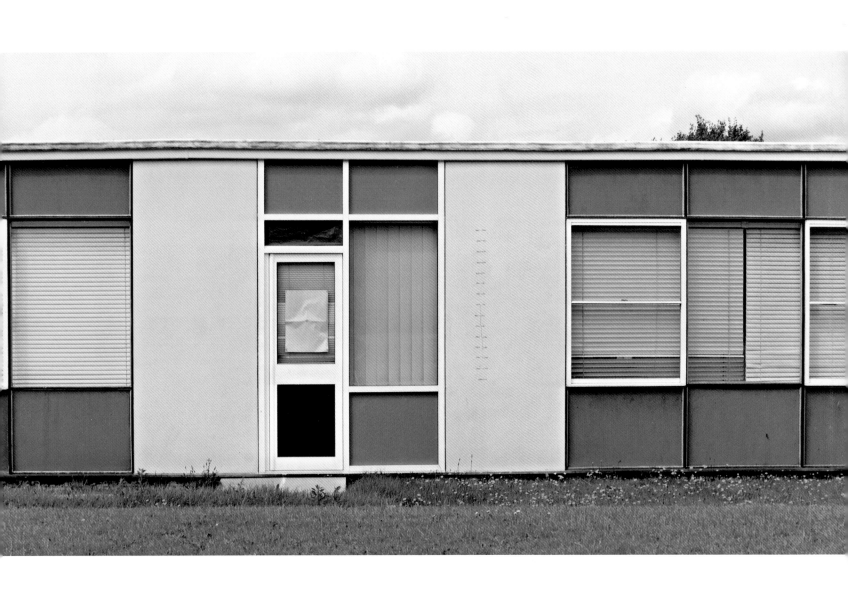

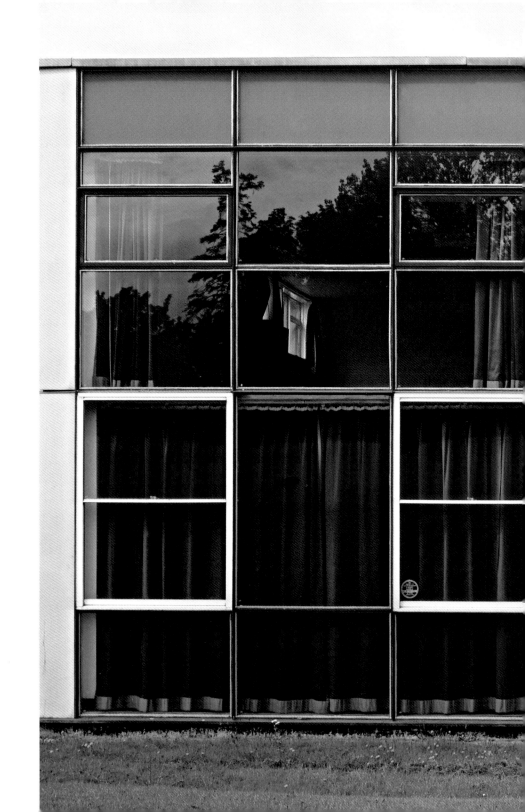

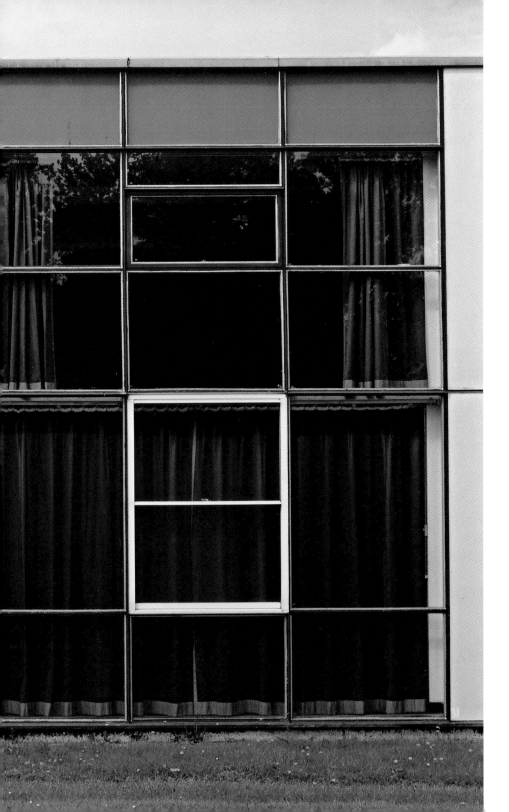

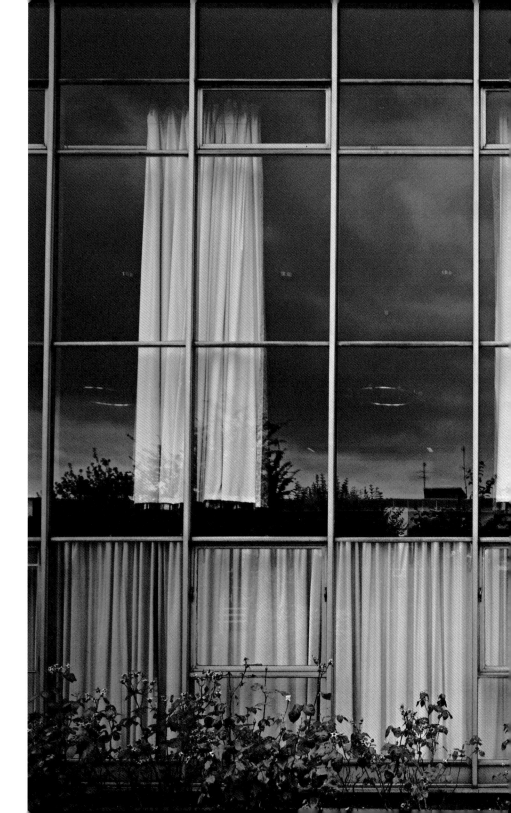

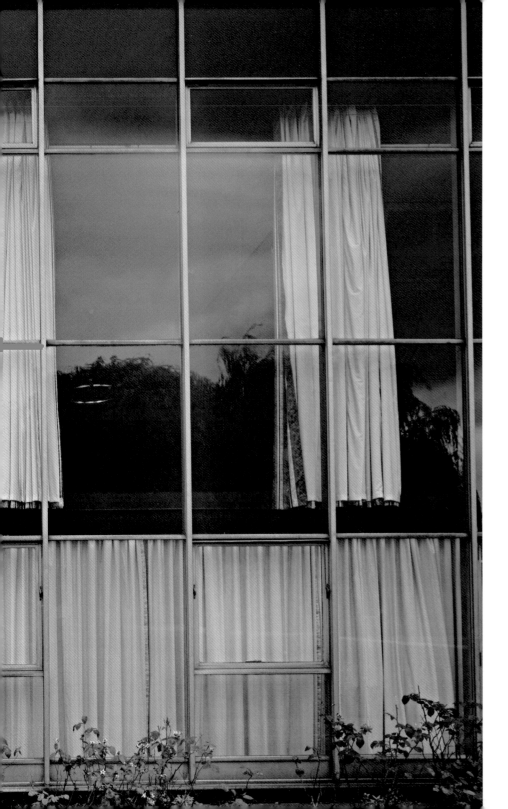

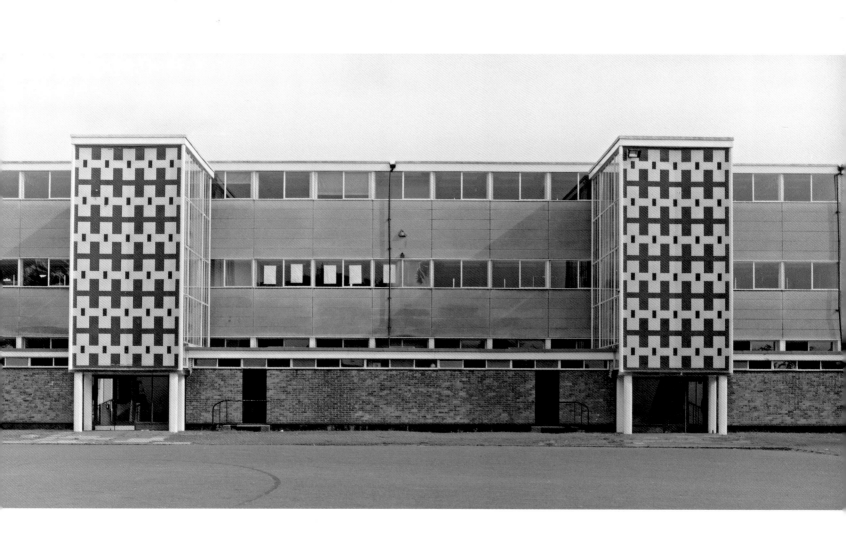

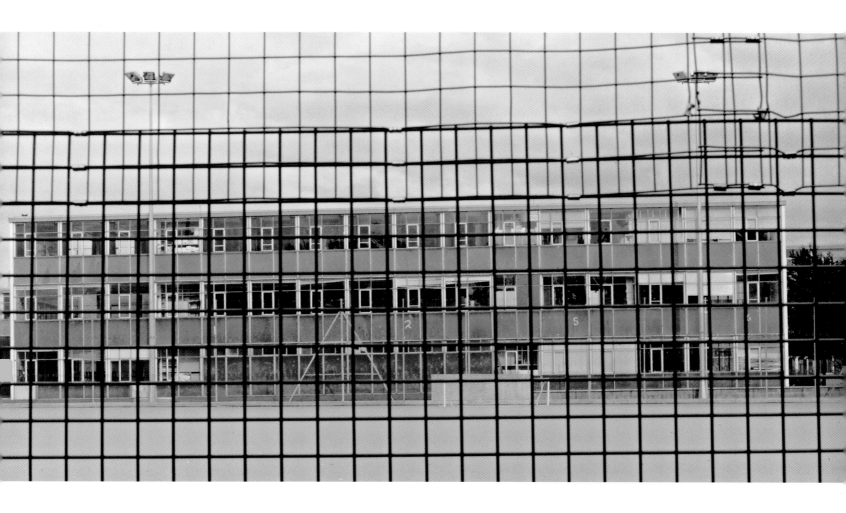

6

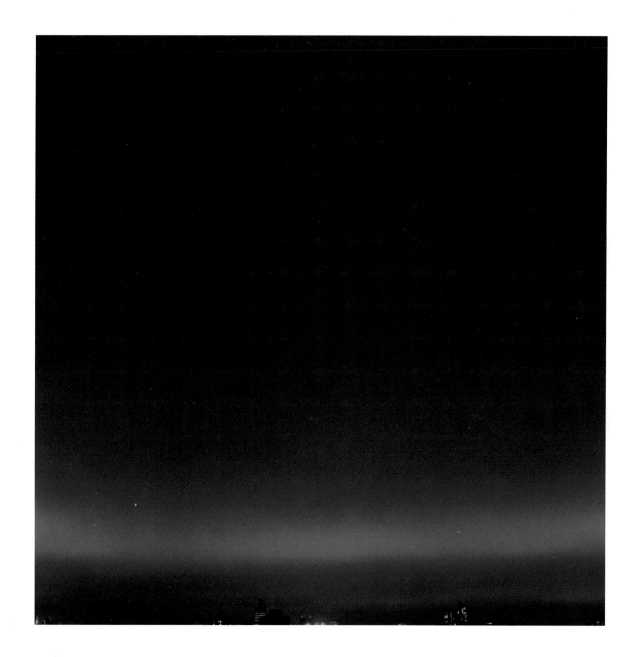

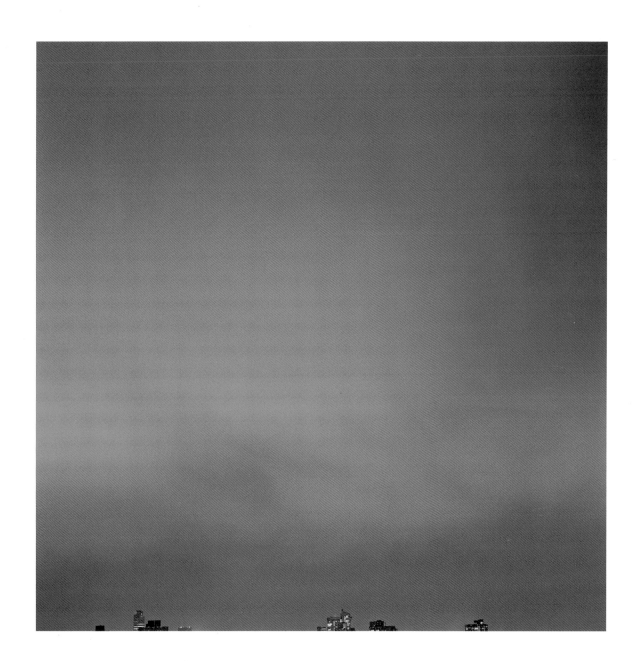

7

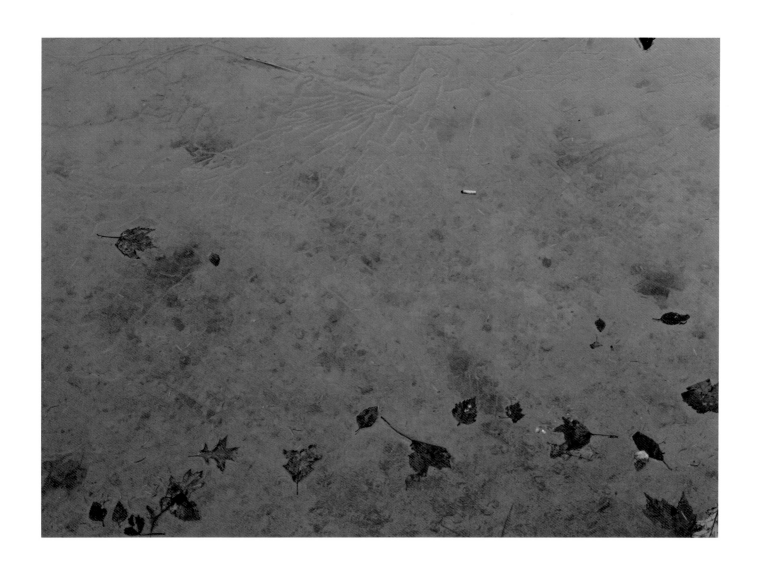

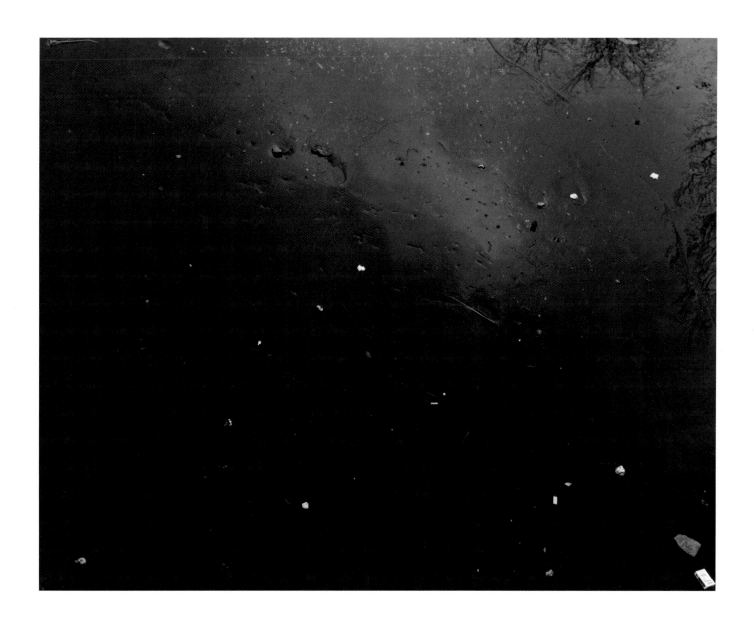

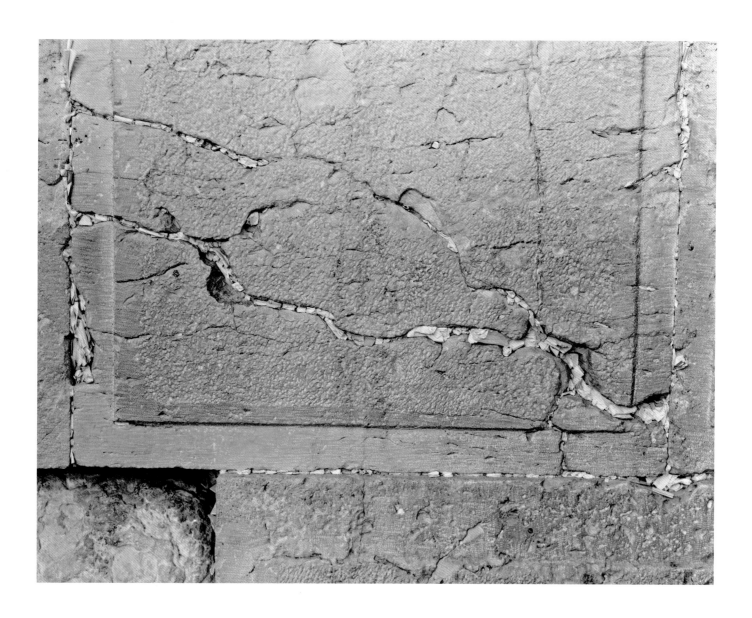

8

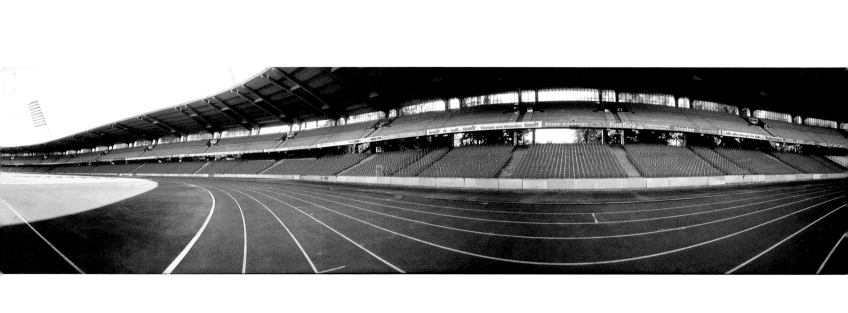

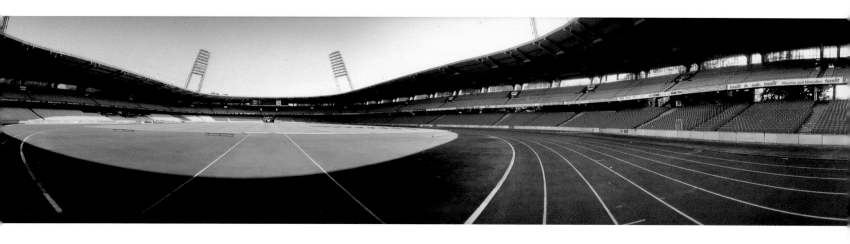

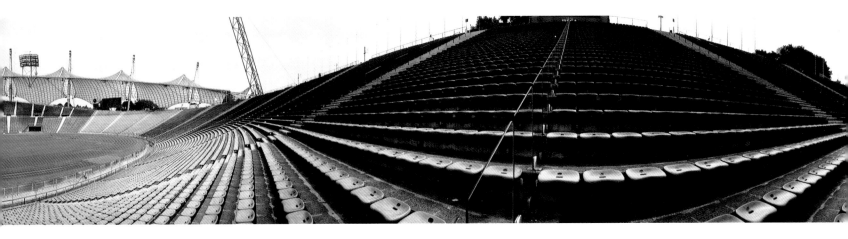

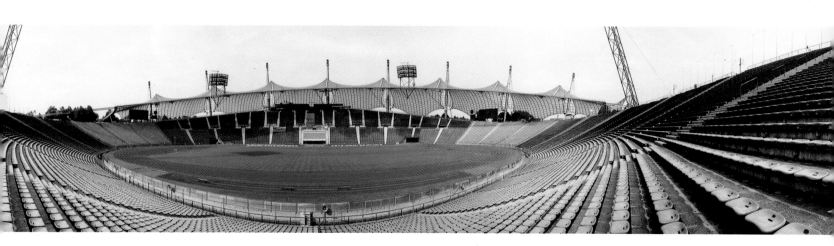

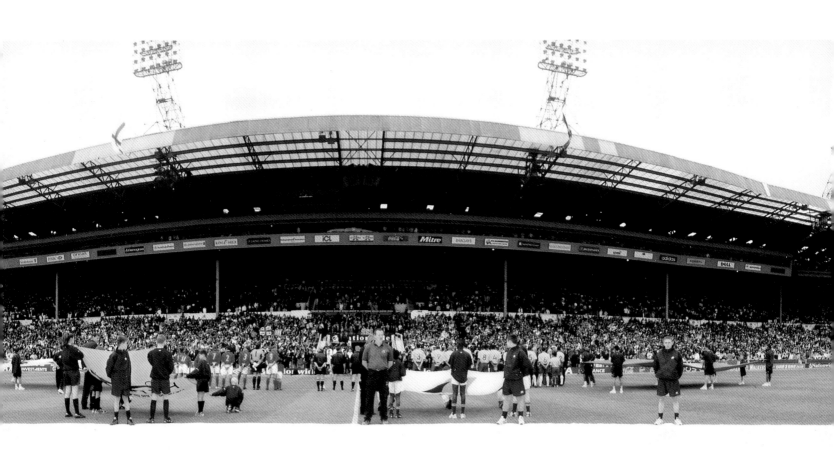

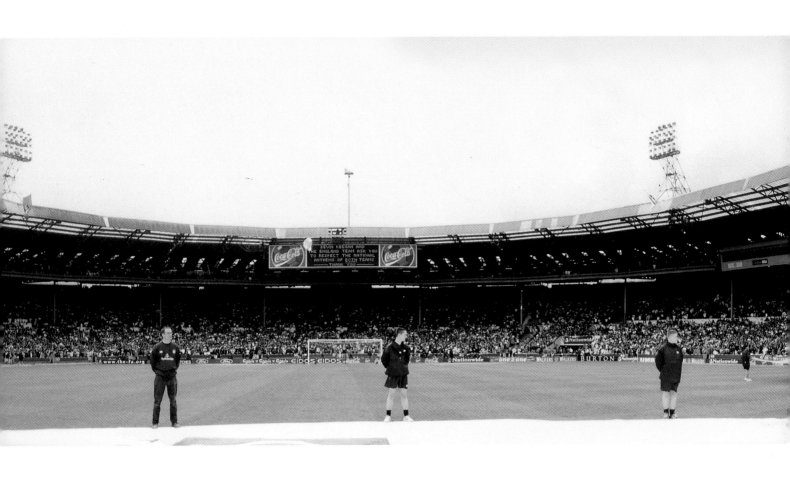

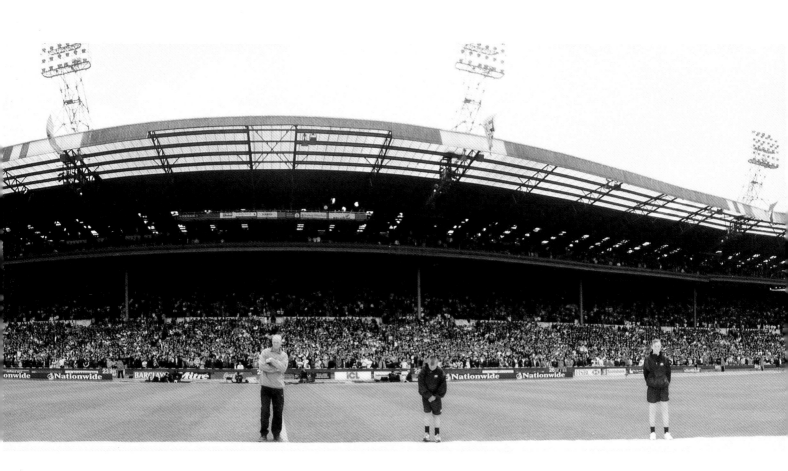

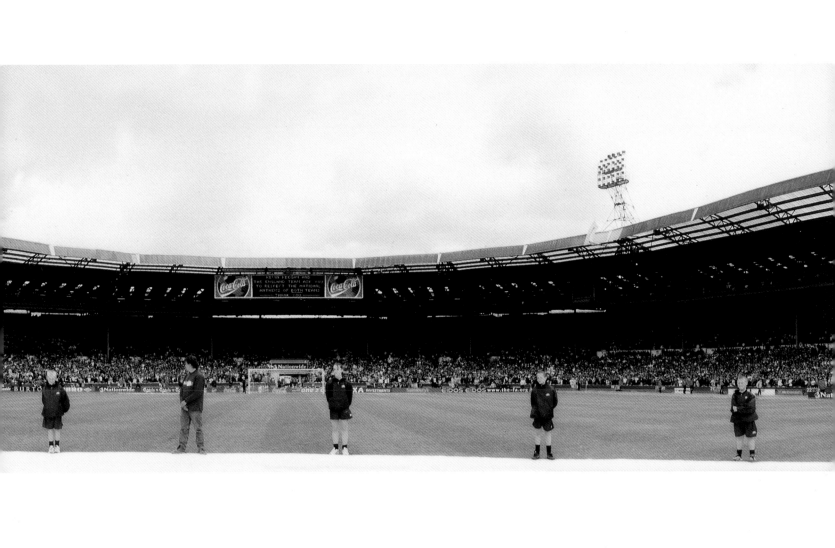

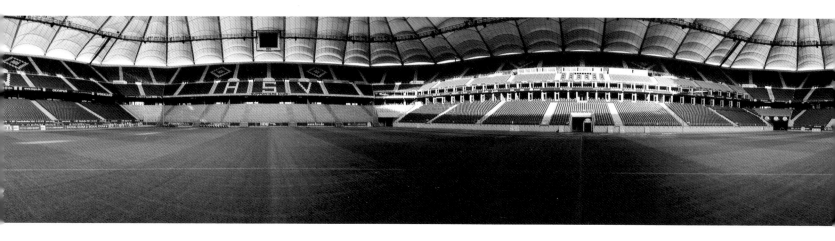

130

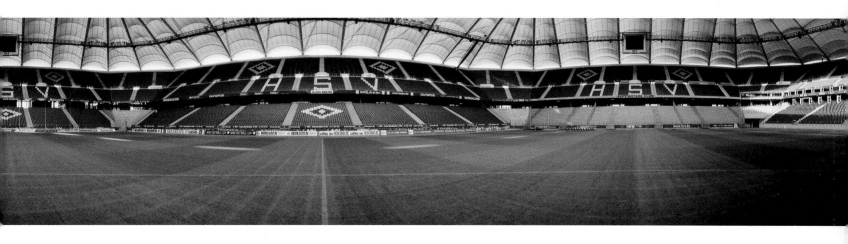

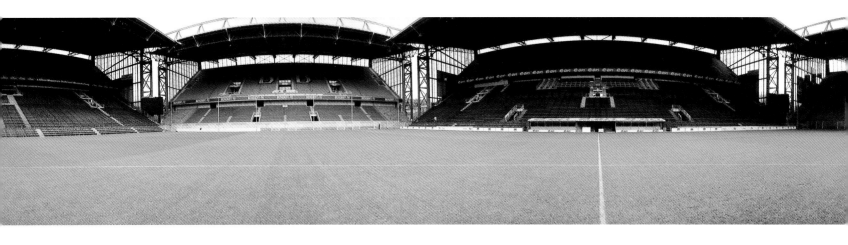

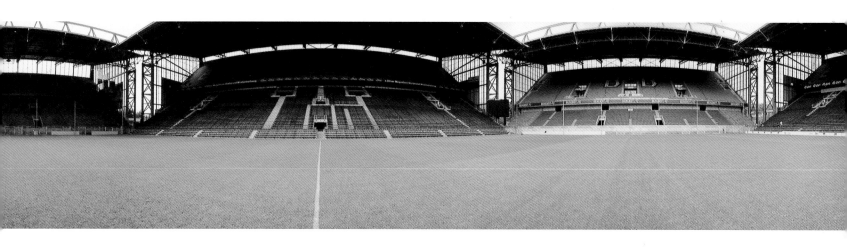

List of Works

Measurements are given in centimetres,
height preceding width

1 Afterwars, Sarajevo 1998

11 Late Development (I)
 90x160, C Type

13 Untitled
 150x120, C Type

15 Vital Signs
 122x153, C Type

17 Thin Lines
 141x125, C Type

19 Crowd
 120x150, C Type

21 Afterglow
 100x105, C Type

23 Untitled
 120x150, C Type

25 Bookmarks
 120x150, C Type

27 Untitled
 150x120, C Type

29 Under the Bridge, Mostar
 150x120, C Type

31 Recollection, Mostar
 120x150, C Type

33 Untitled
 100x124, C Type

35 Blossom
 120x150, C Type

2 White Noise, Poland 1999–2000

39 Untitled,
 Train Krakow – Auschwitz (7)
 80x100, C Type

41 Untitled,
 Train Krakow – Auschwitz (1)
 80x100, C Type

43 Untitled,
 Train Krakow – Auschwitz (5)
 80x100, C Type

45 Untitled,
 Train Krakow – Auschwitz (2)
 80x100, C Type

47 Untitled,
 Train Krakow – Auschwitz (6)
 80x100, C Type

49 Footprints, Birkenau
 150x180, C Type

51 Don't Look Back, Birkenau
 300x120, C Type

53 Pond, Birkenau
 124x124, C Type

3 Being There, Israel 2001

57 Being There, Untitled Space (4)
 120x150, C Type

59 Being There, Untitled Space (2)
 150x120, C Type

61 Being There, Untitled Space (3)
 120x150, C Type

63 Being There, Untitled Space (1)
 250x300, C Type

65 Being There, Untitled Space (5)
 250x300, C Type

67 Black Mountain
 100x250, C Type

69 White Mountain
 100x250, C Type

4 Between Places 1998–2000

73 Between Places, Poland,1999
 100x180, C Type

75 Between Places, Jerusalem, 1999
 100x180, C Type

77 Untitled, Kent at Night, 1998
 120x100, C Type

79 Untitled, Nazareth, Israel, 1998
 120x150, C Type

81 Untitled, Road to Jerusalem,
 Israel, 1998
 150x120, C Type

83 Untitled, Mount Tabor, Israel, 1998
 124x124, C Type

5 **Knowledge Factories,** UK 1999–2001

86 Untitled (1)
 60x100, C Type

87 Untitled (2)
 60x100, C Type

88 Untitled (3)
 60x100, C Type

89 Untitled (4)
 60x100, C Type

90 Untitled (5)
 60x100, C Type

91 Untitled (6)
 60x100, C Type

92 Untitled (7)
 60x100, C Type

93 Untitled (8)
 60x100, C Type

94 Untitled (9)
 60x100, C Type

95a Untitled (10)
 60x100, C Type

95b Untitled (11)
 60x100, C Type

97 Untitled (12)
 60x100, C Type

98 Untitled (13)
 150x180, C Type

100 Untitled (14)
 150x180, C Type

103 Untitled (15)
 60x100, C Type

105 Untitled (16)
 60x100, C Type

6 **Rear Window,** Vauxhall, London 1997–99

109 Rear Window I
 124x124, C Type

111 Rear Window II
 124x124, C Type

113 Rear Window III
 124x124, C Type

7 **Wanderlane,** Euro Disney, Paris 2000

117 Wanderlane (1)
 150x180, C Type

119 Wanderlane (2)
 150x180, C Type

121 Wish You Were Here; Wailing Wall,
 Jerusalem, Israel
 120x150, C Type

8 **Mass Culture** 2000–01

124 Müngersdorfer Stadion, Cologne,
 Germany
 100x500, Lambda print

126 Olympiastadion, Munich,
 Germany
 100x500, Lambda print

128 Pitch, Wembley Stadium, London;
 England vs. Brazil
 250x1,800, Lambda print

130 AOL Arena, Hamburg, Germany
 100x500, Lambda print

132 Westfalenstadion,
 Dortmund, Germany
 100x500, Lambda print

Interview

Katharine Stout

The significant event for your work and the starting point for this book was your trip to Sarajevo at the end of the war. What were your expectations when setting off on this journey?

Ori Gersht

I tried not to set particular expectations – the idea of the journey was the romantic notion of facing the unknown. I'm thinking about explorers and somebody like Columbus getting lost and then finding America, but also the idea of just taking a boat and sailing while not sure if the globe is round or flat. The excitement that there will be something magical awaiting them on the other side gives them the motivation to go forward.

At the time there was huge coverage of the war in Sarajevo, yet when the war was over, suddenly no information came at all. One of the attractions for me is that I'm Israeli and I have lived all my life as part of an ethnic conflict. The conflict in Israel is such that it doesn't matter what my opinions are, I'm always emotionally involved. So Sarajevo is a place with which I have an affinity, but at the same time I'm a total outsider. In my mind there is a real vitality at the end of war. It's a kind of stripping away of the sentiment and the sorrow caused by the war itself – there is the necessity to pull through.

KS

This search that you're talking about – a journey in order to find something, is that to do with finding certain things in that particular destination or was it more about finding things in yourself?

OG

It's a combination of the two. I think that the road movie, as an archetype, represents very much these ideas – for example 'Apocalypse Now'. Martin Sheen is taking this long journey to meet Marlon Brando, or rather to kill Colonel Kurtz. The journey is physical, yet at the core of this movie is the inner journey that Martin Sheen is going through. It's represented really well in the beginning of the

film where Sheen is in the hotel looking at himself in the mirror and punching it, shattering his own reflection. And then at the end of the film, when Martin Sheen faces Colonel Kurtz, he is actually facing himself, his own image, and killing Kurtz is almost like killing the ghost inside himself. There is the physicality of the trip but there is also a psychological trip.

In 'Invisible Cities' by Italo Calvino, Kublai Khan says to Marco Polo 'Don't tell me where you've been – I'll tell you where you've been' and he starts talking about the cities that Marco Polo has been in. At this point you start to understand that the entire journeys, although they seem so grand, are inside their head. This kind of tension between the journeys that are internal and the physicality of a voyage is fantastically evoked in this book. Calvino was actually writing about one city – Venice – and all the descriptions are different facets of the same place. In my work, although I'm taking physical journeys and the visual language between them changes radically, there is very much the image of Calvino's invisible city in my head. I would like every journey to represent this metaphysical space rather than just geographical.

KS One of the striking things about the Sarajevo photographs is that the only people depicted are part of a crowd. In this sense your photographs are very different from the journalistic reportage of war or the after-effects of war that often offer a very emotive portrayal of victims in this situation. Is this deliberate?

OG *In Sarajevo I wanted to take a photographic position that was as democratic as I could make it. When I looked at the buildings, I almost conceived them as some kind of living organism where the concrete was not dead and cold, but actually retaining many of those experiences. In those photographs, if you look carefully there are immense details; scars that were created by the war and are now part of the building and at the same time there are coloured curtains, growing plants and laundry. These are all signs of renewal and hope for the future. It's not about how terrible the situation is but about how these paradoxes co-exist. The details are very subtle, so the tragedy is inside the photographs but only in a way that a very*

attentive viewer can pick up.

KS Your next journey, from Krakow to Auschwitz, meant an engagement with very personal as well as universal tragedy, and as you were talking about, a sense of time and history. Did you have any preconceptions about how you would deal with the overwhelming history of this location?

OG *Firstly my family is from Krakow and the second is the statement from Adorno that there won't be any lyrical poetry after Auschwitz. Photographs always struggle in places like these because a photograph is good at recording detail, but it cannot talk about the depth of the emotion in the events that took place. I was interested in the challenge of what can happen in a place the camera can never deal with. Also, now that I'm not living in Israel, there are lots of issues that seem poignant and relevant. I am suspended between two cultures and so the awareness of my roots is becoming much clearer: I think that this journey is a consequence of that.*

KS The *White Noise* series that you made on the journey are probably the most abstract photographs you've made. How did you make them for one thing – but also what did you feel when you printed them out and actually saw them for the first time?

OG *The pictures that were taken from the train were a kind of coincidence. I decided to take the train from Krakow to Auschwitz and it was the first morning that snow was falling in Poland. When I was on the train, it struck me that it was the same train that took the prisoners from the ghetto in Krakow to the death-camp in Auschwitz so I started to look through the window. What I'm saying now is probably a cliché and occurred to many people on this train before. However, I saw some evidence of human presence or small villages and I was thinking about the people travelling in those trains 60 years ago who couldn't look outside because they were in cattle trains. So I thought I should photograph these things that were witnesses 60 years ago. I took my camera out and it's a waist-level camera, which means that I'm not looking directly through the eye, I'm holding it*

and looking down from above. I tried to hold the camera at 90 degrees to the window but by doing this I couldn't anticipate what was ahead of me. So every time I saw a house or concrete evidence I tried to take a photograph but I kept missing it. It became a journey of frustration. When I started to process those films in London, I was very surprised and excited because I realised that in those photographs I was capturing the absences – which in turn capture the real experience I had in Poland.

KS Although you were born and brought up in Israel, your photographs taken there have the sense of detachment found in works you've made as a visitor to more unfamiliar destinations. Having lived in London for 14 years does your distance from Israel allow you a fresh perspective on your homeland as well as on Britain?

OG I'm not an exile, I'm placed here totally by choice but obviously my perspective is changing continuously. My perspective on British culture is that of an outsider and it's the same in Israel. The more time passes by, the more I'm able to engage with Israeli culture in ways which I couldn't have if I was living there. For a long time I have thought about this in relation to photography. Photography since its invention was obsessed with the exotic and the other. You look at American photography and in particular Diane Arbus, Robert Frank and Gary Winogrand, who are the children of immigration. Their fascination with America is about this notion of not belonging and coming to a new culture. For me it happened very strongly in the school photographs that I took in England.

KS I think certainly that's what the schools bring out, the whole debate about personal context. My old school could easily be one of these post-war buildings and I bring to these series memories of children running around, school dinners and noise. This is an association that many people growing up in England in the last 40 years will share, and what makes these photographs very interesting is that you're removing those emotional associations and looking at them as architecture, which I suspect few people have done.

OG *Initially I just noticed that these schools tend to have fantastic colours to them. Then I started to talk to architects and I found out that all these schools are the consequence of the Blitz in the Second World War. Many of the schools in the south-east of England and the Midlands were destroyed and they looked for cheap and efficient methods of building, so they took on the modernist style. In England, modernism in architecture is very often a consequence of pragmatic necessity and not ideological reasons. For me as an outsider these buildings were quite exotic and there was a certain excitement about finding them. In one architectural review I found a suggestion that they should be called 'knowledge factories', because of the modernist functionality of buildings.*

Although these photographs take on the language of typological photography, such as the Bechers', people who grew up here associate these places immediately with sentiment and with personal memories, so for them it's not just a historical statement about modernism. I think what starts to happen is about the kind of negotiation between the historical and ideological issues and personal narratives. Personally, I can never resist challenging the coolness of the typological image with lyricism; I always find myself drifting toward the poetic.

KS The desert series have a timeless quality as if the land has been witness to centuries of history, has been there for years and years, and yet remains physically unaltered. The only human traces are the tyre tracks. It often seems in your photographs that you're picking up on a trace or a subtle mark of history. Is that true for the desert work?

OG *Well the original journey was to the Judea desert, on the outskirts of Jerusalem. During biblical times it used to be a place for contemplation and retreat and also a place for political refugees. The journey started by following those traces, or following those tracks. I was interested in this because the Judea desert is a dividing area between Israel and the West Bank.*

We couldn't really travel in most areas of the desert because it was dangerous. So the whole journey was structured to follow the events of the past,

but it was actually caught in the present and the images that came are of universal spaces in the end. They are almost anonymous and at the same time the history that is embedded in this land for the last 4,000 years is (I'm saying 4,000 years as I'm taking the Bible as some kind of reference) is immense and it's one of the things that puzzled me. There is a lot of mess and historical claims to this land yet you look and there some tyre marks but there is nothing else. In this respect it relates to the pictures in Poland: it's about the whole notion of history or our inherent history in the reality of the places.

KS The series of photographs that were taken in London depict the one aspect of the city that people rarely look at – the sky. How did these photographs come about?

OG *I used to live in north London and when I moved south I rented a flat in a tower block, on the 14th floor. London is very low and all of a sudden I was on top of the world. I was able to wake up in the morning and see the sunrise and it's spectacular. For about a year and a half I slept in a bed by the window. Initially I just photographed hundreds of images at different times of the day, and some of them became interesting, which is what often happens in the photographic process. Occasionally there would be a mistake or a coincidence and I would try to capitalise on it. I also see these pictures as documentary photographs of London. Rather than depicting the city, they are once again depicting the ambience of the city. It's in the centre of London and there is this intense activity on the ground and its emanating into the sky. So we get all these colours that are radiating light from below. The colours are so spectacular: it seems as if they have been manipulated but they haven't.*

KS Yes, the vibrancy and the intensity of the colours look as if they could have been computer manipulated and yet none of your work is digitally enhanced. Is that important to you?

OG *It's very important but not because I have any ideological reservations. With my work, I'm really interested in perception of spaces and in this kind of trialogue*

between my eyes, the camera and the space that is in front of me. Through this relationship, something happens that opens up possibilities of how space is perceived. I find the experience quite mystical. I imagine that the night sky is black so I never see in it any different colour, but the camera accumulates light over a long period of time and the black starts to open up and there are many layers underneath it.

Katharine Stout is a curator at Tate Britain, UK.

Ori Gersht: The Pursuit of the Concealed or Photography as Autobiography

Mordechai Omer

I thought the best line to take was to act as if nothing had happened, minimise the importance of what they might have found out. So I hastened to expose, in full view, a sign on which I had written simply: WHAT OF IT? If up in the galaxy they had thought they would embarrass me with their I SAW YOU, my calm would disconcert them, and they would be convinced there was no point in dwelling on that episode. If, at the same time, they didn't have much information against me, a vague expression like WHAT OF IT? would be useful as a feeler, to see how seriously I should take their affirmation I SAW YOU. The distance separating us (from its dock of a hundred million light-years the galaxy had called a million centuries before, journeying into the darkness) would perhaps make it less obvious that my WHAT OF IT? was replying to their I SAW YOU of two hundred million years before, but it didn't seem wise to include more explicit references in the new sign, because if the memory of that day, after three million centuries, was becoming dim, I certainly didn't want to be the one to refresh it.

Italo Calvino, Cosmocomics

Ori Gersht's photographic journeys extend across various vistas of Israel, where he was born, to the country of his true initiation, England, which serves him as a point of departure to the very heart of Europe: Germany, Sarajevo, Poland. These places are his camera's field of action, but not necessarily the subjects of his photographs. The geographical sites constitute focuses of viewing for something else that charges these sights with deep sediments, both private and collective, which accord these works the

secret of their power and their poetic wondrousness.

The Place

Gersht was born in Tel Aviv, a relatively young Mediterranean city that was founded in 1909 but bears within it, as an organic part of itself, the ancient mother-city of Jaffa, founded in pre-historic times. It may be that already there, in the landscapes of his childhood, the inexhaustible gap between present and past – a gap that recurs in his works – was formed. A place of shelter during his adolescence, Gersht confesses, is connected to the gaze that turns from the city he grew up in to the expanses of the sea – there, from the heights of the old lighthouse of the disused port, at the point where the Yarkon flows into the Mediterranean Sea.

I would say that on the background of the social-national climate of the 1970s, to turn to the sea required a great sense of freedom, and even much daring: in Israel at that time the sea still represented what lay beyond it – a cruel diasporic world, to which the collective memory of Israeli society refused to return. Refraining from a gaze towards the sea characterised the artists of 'New Horizons', the most important avant-garde movement in Israeli art of the period following the establishment of the State, and this matter has already been extensively discussed. I will mention only that of the hundreds of watercolours depicting the city of Tel Aviv painted by Yosef Zaritsky, who was the leading force of 'New Horizons', not one related to the sea; Zaritsky frequently painted with his back to the sea, with his gaze directed to the heart of the city or to the hills behind it (such as Napoleon's Hill in Ramat Gan). The turning of the gaze away from the sea characterises not only the Israeli culture of the first decades of statehood, but perhaps also the following years, as possibly reflected in the words of the refrain 'With my back to the sea' in Meir Ariel's song from 1988 sung by Gidi Gov.

Ori Gersht's move outward to the sea, at first from the heights of the lighthouse in Tel Aviv Port and later in surfing excursions and nocturnal bathings, recalls Rony Someck, a distinctive Tel Aviv poet, whose poem *Night Swimming*, 1987, speaks of an experience that simultaneously attracts and repels:

only the smell of the salt and the energy of the easy chairs / and the blue that never / explodes. / No-one says that there are too many / breakwaters in this sea, / nor even a solitary sail and with difficulty a horizon, and only the receding whiteness / is like the fingernails of this female who drowns a conflict in a frothy / kilometre / of night swimming.

Another place of refuge for Gersht as an adolescent was the Paris Cinema, which was owned by his parents, and allowed him almost unconditional viewing of the enchanted and distant world of the celluloid. The Paris Cinema used to show classics of film history, and its 'Midnight Movies' were a highly regarded Tel Aviv institution. In this cinema hall, at times through the small window of the projection room where he sat next to the projectionist, Gersht saw films such as *The Rocky Horror Show* or, contrastingly, Truffaut's *The 400 Blows*, and there he first became acquainted with the masterpieces of the great film directors such as Ingmar Bergman and Jean Luc Godard. This was of course before the era of video, so in order to see all the films he wanted to see, Gersht organised his social encounters with the screening times in mind. In the dark cinema hall, isolated within himself, Gersht began to weave an alternative world to the routine world of everyday. The transitory figures that appeared and disappeared, and the soundtrack whose meaning he could not understand but whose musicality he registered very well, left much space for his fertile imagination; his sensitivity played simultaneously with close and direct involvement and with distanced and anonymous viewing. A self-distancing from the sights of the city, and a search for other landscapes in which it is possible to hide, to vanish and become assimilated but also to discover, constitute a point of departure for each one of Gersht's photographed landscapes.

During his military service, which also involved transitions from one place to another, Gersht served in a small unit that operated as a 'nationwide squad' of the Medical Corps. His task was to instruct army units scattered all around the country on how to defend oneself against chemical warfare; the 'nomadic' character of his task, which by its nature was based on brief and dissociated encounters which did not foster a sense of home or belonging, evidently suited Gersht's needs. Taking all this into

account, one is not surprised by his quick decision, made immediately after his release from the I.D.F. and a visit to England, to settle in London; then too he decided to engage in photography. About his choice of London, Gersht says: 'It's so big and so anonymous, a place where you don't know anyone, and you can disappear in it.' Refuge in the metropolis helped him to free himself from the sense of suffocation in the Israeli environment, where 'every action immediately becomes a public issue and the whole society's business'. Indeed, in the first photographs that he created in London during his studies, the sights are distanced and anonymous urban landscapes. The city is captured in long exposures from his 14th-storey apartment, done mostly in the night hours and focused principally on the infinite sky, and only at the edge of the frame do the tops of the city's buildings peep up. The city's lifelines are summed up only in distant traces of its lights and in the flashes of the aeroplanes passing through the expanses of its sky.

The Time

Gersht was born, as already stated, in the first Hebrew city, which, though a relatively young city, has known the upheavals of history in the course of three periods, each of which separately and all of which together have contributed to a sensation that is very close to the way Alberto Giacometti described his 1932 sculpture *The Palace at 4 a.m.*: 'half of it is built and half of it destroyed'. The first period ended with the conclusion of the Ottoman regime in Palestine, in 1917. At that time the city's founders sought to liberate themselves from the Oriental character of Old Jaffa, and to design a new and modern garden neighbourhood which they thought of as a 'White City'. The second period coincides with the duration of the British mandate, 1917–48, during which the city grew and expanded and after the Second World War absorbed survivors from Europe – among them architects who built Tel Aviv and transformed it into one of the important cities in the world in the sphere of Bauhaus architecture. The third period, which began with the establishment of the State in 1948, has placed Tel Aviv at the center of Israel's cultural and economic life. In the 1960s, the decade in which Gersht was born (5 March 1967), high-rise buildings were already appearing in the city: the

Shalom Tower, Tel Aviv's first skyscraper, had already been built, and a row of high-rise hotels had already been erected on the shoreline. In the stifling and imprisoning density within which the child Gersht grew up, he and his little sister found refuge for many hours among the wild vegetation that could still be seen in the more northern sections of the city (where Pinkas Street met the Haifa Road). On his return from this innocent excursion from this city 'jungle', it turned out that the police had been looking for him, and indeed his worried mother did not spare him a lesson.

The period of Gersht's childhood and adolescence is bounded by four wars: he was born three months before June 1967 – the Six-Day War. From this war he recalls only his mother's stories; she sought to protect him but also transmitted to him a great anxiety. When he was six, in October 1973, the hardest war since the War of Independence took place in Israel: the Yom Kippur War. Gersht recalls the absence of his father, who served next to the Egyptian border, as long weeks of exhausting waiting for him to return home; at this time his father survived an attack by Egyptian commandoes while he was on guard at his post on the Egyptian border – an event that was perceived as a moment of heroism combined with a miracle. For Gersht, the memory of his father's return from the battles in Sinai, with his dusty army uniform, his thick beard, and his Egyptian Kalachnikov rifle, was one of the formative experiences of his childhood. To this was added the sense of failure and mistaken conception that accompanied this war, and the subsequent protest and political reversal. He clearly remembers the school excursions to the country's borders, and the games of sticking a hand or a foot beyond the fence so as to be 'outside the country'. 'Actually', Gersht claims, 'at that time it was almost impossible to go outside the country's borders, and all that remained was to play at 'make-believe' or to dream'. In June 1982, the security tension in the north of the country led to the Lebanon War.

Gersht's period of military service passed in relative quiet, as already noted; but in 1987 the Palestinian popular uprising in the Territories began – the first Intifada; a year later Gersht decided to travel abroad and to study photography at the University of Westminster). In 1989 he began studying in England, but the wars in Israel did not cease. He experienced the Gulf War of 1991 in London, on the television screen,

watching CNN, which at times anticipated the Israeli media in giving information about what was happening in Israel. Indeed, in one of the CNN reports on the Scud bombardments he identified the street in which a shell had fallen, not far from Shikun Vatikim in Ramat Gan, where his parents lived; in Israel at the same time the report was embargoed so as not to assist Sadam Hussein with information about the location of the hit.

The tension-filled life in this country and the unresolved relations between Israel and her neighbours have a direct connection to the upheavals and changes in the years when Gersht was maturing, just as the influence of these factors on our lives here is still too early to sum up.

The Quest for Another Place and Another Time

Gersht's photography gives expression to an attempt to bridge a history full of traumas and unforgivable human acts, and a profound longing for the unseen and concealed human, that waits for a moment of grace in which it can be exposed. In the *Afterwars* series, 1998, in which he relates to post-war Sarajevo, and in the *White Noise* series, 1999, which was photographed in the course of a train journey to Auschwitz, Gersht photographed charged regions that designate catastrophes and fill those who look at them today with dread and pain.

The horror of desolation is made perceptible in the photographs of the high-rise apartment buildings in Sarajevo, in spite of the superficial appearance of the open and colourful facades. After the shelling the buildings remained almost completely empty of their occupants, and the camera lens has registered the buildings as huge backdrops scored and pocked with shell-holes, their powerful impression stemming from their being a screen for lives that have become stilled. In one of the exceptional photographs in this series we see a huge panorama in which a mass of people gather together close to a swimming pool, as though wanting to celebrate some ritual of bathing, or perhaps seeking a moment of relief from a situation that the open landscape actually covers.

In the *White Noise* series there is almost no hint of any particular place, and the

bluish greyness that predominates in the landscapes photographed through a window of the train travelling to the extermination camp documents time, which erases all traces. The silence is thunderous and the tranquillity screams out about a memory that is dissolving. In one of the images of the series, a tall slender tree, which has been cut at its centre in the transition from one frame to the next, stands like an icon, and only the combination of its two parts represents its full stature. At the bottom of the lower frame, captured like threads of fine, disintegrating lace, are the fenceposts of the extermination camp Birkenau. The title of this impressive photograph is *Don't Look Back*. The interdiction against looking backwards towards the place of the catastrophe alludes both to the biblical story of Lot's wife and the ruins of Sodom: 'And He said: Flee for your life, do not look behind you … And Lot's wife looked behind her and became a pillar of salt' (Genesis 19:17, 26), and to words from the diary of one of a group of survivors who were the first to escape from the extermination camp. Gersht sets up his camera in a place where the escapees stood, and for a moment the hard words from a poem by Bialik come to his mind: 'The sun shone, the acacia bloomed, and the slaughterer slaughtered'. Nonetheless, Gersht's power really lies in his absolute dissociation from any text whatsoever, and in his placing before the viewer a focused sight which rises up like a silent witness that says with full power what thousands of witnesses could not say.

Another group of works that I would like to refer to in this brief survey is interesting in its choice of landscapes: of all the landscapes in Israel, Gersht has chosen to photograph the expanses of the desert. Sojourning in places of profound silences has always fascinated him; the infinite expanses of the desert enable him to create a more continuous flow in time: 'A day or two in the desert', he says, 'create an equilibrium of time. The days pass without our being able to separate them…'. Here and there we may find scars in the landscape, tracks of vehicles or human footsteps, but the main power of these landscapes is in their anonymity, by dint of which Gersht moves with his camera without any of the 'distraction effected by historic specificity and local identity fixed in defined moments of time. In Romantic terms one may speak of a time that is beyond physical time, that makes possible an accumulation

and an augmentation of a sense of place and time whose character is the expanses of eternity. Solitude enables communion, which accords openness and dedication to the longing.

Professor Mordechai Omer is the director and chief curator of the Tel Aviv Museum of Art, Israel.

Documents of History, Allegories of Time

Joanna Lowry

A Journey

Ori Gersht takes a journey on a train from Krakow to Auschwitz, through the snow-blanketed fields and forests of Poland. It is a journey that retraces the final distances travelled by those on their way to the concentration camp at Auschwitz. These travellers would not have seen the landscape that Gersht now photographs, pressed as they were into closed, windowless carriages.

In the series *White Noise* Gersht places his camera waist-high on a tripod, he shoots constantly through the window, aware that the speed of the train means he can never record the images he sees. He is aware that not only is he photographing a place, but also a history. The speed of the train, and indeed the entire modern bureaucratic and technological system of railway network, is also a part of the photograph. The photographs tie together two moments in time – the time it took the victims to reach their destination 60 years ago, and the time it takes to make the photographs some wintry day in 1999.

When the photographs are developed the dark Eastern European forests have dissolved into a blur of memory; snowy fields render the images almost completely white. The evanescence of speed, the sharp zip of the winter air slicing past the train window, the cold glare of the reflected snow have all been strangely frozen in time; what was once all movement has become quite still, material, congealed.

What is most striking about the images is that they seem almost tangible in their evocation of a certain kind of painterliness. The brush strokes are thick beneath the photographic film; movement is scratched across its surface as if with a sharp pin. In one of the images the speeding air appears as if a river of rough crumpled silk has been lain beneath the smooth surface of the photograph – an almost tactile image of time passing. Even those few traces of objects frozen on the film – in the instant of their disappearance – seem to have become paint, and to have lost their transparency to

the real.

These photographs can be seen as allegories of the relationship between photography and history. They tell a story, not just about the places that have been captured on the film, but about photography's complex relationship to the recording and production of history. The journey, in all its historical and geographical complexity, is distilled into a purified space of abstraction. The journey becomes a space of over-exposure where nothing can be seen. The white snowfields seem slowly to erase the past.

Footprints depicts an impression barely visible beneath a fall of snow. The footprint as a trace of a human presence, a history, will soon be covered up and forgotten. But the footprint encodes a double symbolism. For philosophers it has always been a prime example of the index, a sign caused by the pressure of an event. Photography is characterised by its indexicality – the light from some real event impressing itself upon the film gives a photo its evidential force. Gersht's picture, in its pure white emptiness, seems to put into question not only the erasure of history but also the limitations of photography's potential to represent it. The monochrome is historically the limit point of painting's refusal of representation. Gersht's photographs frequently involve a play on the relationship between this type of modernist reference and the evidential value of the photograph itself. Modernist painting becomes a rhetorical device within his pictures that signifies a particular way of looking, a correct distance, against which the photograph itself can be read.

Painting

The modernist aesthetic, as it developed within the history of painting, involved a disciplined delineation of the visual field. The concept of an idealised form of spectatorship emerged, an attempt to give a purified form of attention to the painting itself. In effect it was an attempt to strip away from the domain of painting any regressive tendencies to representation, or to the messy historicity of the world. Notions of flatness, surface and colour became central to the idea of the painting as a modernist art form. Certain devices were established to draw attention to these

qualities, particularly use of the monochrome and the grid. Each of these, in their own way, represented an attempt to establish the pre-eminence of a pure and unadulterated space of the visual within which the spectator could encounter the artwork.

Paralleling this development was the advent of photography, marking the fracturing of any singular concept of the visual. The visual, within modernity, has been profoundly destabilised by the spread of photographic and post-photographic technologies. From its inception photography has troubled our concepts of authorship and intentionality, leading us to question their significance in relationship to the image. The automatic, the mechanical, the multiple and the contingent aspects of the photographic process have subtly subverted the security of the spectator's position. The visual world is thus revealed to be intrinsically unstable, de-centred and semiotically ambiguous. The radical disruption of the visual that Walter Benjamin hailed as a consequence of the spread of reproductive technologies has had, as he also pointed out, profound consequences for our relationship to traditional forms of art, particularly painting.

The monochromatic photograph can thus be said to reference two different histories of the visual – the rise of modernism versus the development of photographic technologies. The monochromatic photograph is always, therefore, in some sense ironic, offering the spectator both the possibility of addressing the photograph as pure painting and, simultaneously, a commentary upon the impossibility of such an encounter. It is a strategy designed firstly to make us reflect upon the absence of the disinterested spectatorial position, and then using that position as a subversive means of calibrating our inevitable relationship to history.

Peter Osborne, in a discussion about the modernist aesthetic, argued that one of the key issues within modernity is our inability to conceptualise history. This, he suggests, is an inability born out of the separation of history from memory, and its reduction to a series of productive technologies. In this context, he suggests, the experience of the artwork – an aesthetic space – offers a significant de-temporalising domain of judgement from which experience might be re-historicised:

1. Peter Osborne, *Philosophy in Cultural Theory*, Routledge, London and New York, 2000, p. 85

...if contemporary art is to remain a form of historical experience, it must continue to pass through the de-temporalising form of the aesthetic on its way to a re-historisation of everyday life.[1]

In contemplating Gersht's work it is helpful to consider how, through reference to modernist painting, he exploits this de-temporalising form of the modernist aesthetic, thus problematising his relationship to the complexities of history. Modernist tropes such as the monochrome, flatness, the grid and repetition subtly mark out a visual space within which the photograph can be read. They are used to throw into relief a tension between the picture looked at as though it were a painting and the complex temporality of the photograph itself.

One of the *White Noise* series, photographed in Auschwitz, is of a deep frozen pond on the edge of a forest. It evokes a history of elegiac photographic interpretations of this theme. The stark contrasts of black and white, the slender, brooding trees are citations from a familiar symbolist vocabulary. But this pond, dark and still, is purportedly the resting place of the ashes of all those bodies incinerated in the crematoria of the camp. Looked at more closely, *Pond* has a formal exactitude that mimics the flatness of the modernist painted surface. Perspectival distance has been denied by the positioning of the distant edge of the pond as a narrow strip across the top of the picture: a slim white line of snow, a truncated line of tree trunks reduced to a band of chequered greys.

The picture is flat. Its formal plane positions us as spectators within the a-temporality of the modernist aesthetic. But this reductive visual surface of the image is doubled by the seductive instability of the photographic – we cannot ignore that this is a real place in which real and terrible events took place. The slate-dark surface of the image is also the frozen surface of a pond into which the ashes of a thousand people have been thrown. And the scuffed surface disturbance of the ice reminds us that this is still, now, a real place and a particular instant in time.

The dispassionate autonomy of the photographic record coupled with this sense of a persistence of the natural world emphasises the strange, shared indifference of

both camera and place to the passage of human events. And yet the photograph encodes a kind of lyrical self-reflexive symbolism: frozen ice symbolising the freezing of time by photography, its secretive and unyielding surface symbolising the resistance to meaning that the photographic image must always represent. The tear in the ice as a punctum standing in for a trauma or event disturbing the a-historical continual presentness of time in the natural world. Photography itself is therefore referenced in the image as a device for reflecting upon the way we measure time, record it, and weave it into the narratives of history.

Deserts

These two kinds of time – historical and cosmological – converge most forcefully in the desert pictures. The desert is peculiarly situated within the modern cultural imagination. In mythic terms it is a site of absence, an emptiness, a space beyond the city and the social. If the city has become the emblematic symbol of modernity then the desert is its other and all of those binary oppositions through which culture is customarily distinguished from nature can be mapped onto a polarisation between these two spaces.

The desert is thus mythically positioned outside modernity and outside history and those who live in it or survive it take on a mysterious romance in the modern imagination. In narrative terms it is a place beyond the social that the individual might go out into, or be expelled to, only to return magically transformed and renewed. The desert, therefore, operates almost as a symbol of the limits both of a geography and a history: beyond those limits is the endless disinterested extension of cosmological time.

In reality of course, the desert is often the place in which history is played out and in which wars are fought. The peculiar potent symbolism of the desert ensures that it is written into the historical formation of modern national and political identities even as it promises some notion of an exteriority to them. The desert of Judea, outside Jerusalem is just such a place. In Gersht's photographs the camera records with a kind of impassivity the vast space of the desert as a place in which geology is exposed, in

which rocks might lie undisturbed for a thousand years, in which the events of history are set against the endlessly repetitive cyclical temporality of night and day. It is a space of the sublime. But across these spaces run the tyre tracks of vehicles, scouring the surface of the land, indices of those other more recent histories of exploration, domination, reclamation, colonisation, and war.

The emptiness of the desert as an object of representation for photography again brings us close to the figure of the monochrome in painting. It approaches the status of the blank canvas – a space of the non-event. But Gersht positions his photograph just short of this pure modernist space. The desert floor is flattened but it is not totalising – at the top of the picture lies the narrow strip of the horizon. Gersht's photographs pose the problem of just what events occur within the boundaries of this horizon, and the collision between the time of modernity and the much slower time of the natural world. The impassive gaze of the camera offers a space in which the overlaying of these different kinds of time – cosmological, historical and also the time of the trivial, mundane, everyday event – can be momentarily brought together in the same picture and held there.

Sarajevo

What kind of distance is it that we have to have from events in order to be able to see clearly? It is of course a distance that can only be produced through the visual discourses we have inherited. It is the disjunction between these different discourses, between the flat, uniform space of modernist painting and the photographic recording of event and place, that jolts us into a more alert state of attentiveness.

A river runs through Mostar in Bosnia. People visit it on summer afternoons to swim or fish. Broad and green it wends its way between the wooded banks of the city's outskirts. The sun gleams on the pearl-white sandbanks as they curve between the rocks towards us. In the distance we can see the tiny figures of sunbathers and swimmers basking in its heat. This is a scene that has all the qualities of an Arcadia, and all the pictorial conventions that traditionally accompany it. The landscape spreads panoramically before us in an idyllic world of leisure and pleasure sustained by a vision

of a natural order. In the foreground, just to the left with his back to us, a fisherman stands on a rock, casting his line into the water. We, the spectators, are on the bridge behind him. But our eye is drawn down to the fisherman, standing there in his red shorts, and pictorial convention suggests that it is through his eyes that we must view the scene. The distance between these two gazes is just slightly too great to be accommodated: it fractures the coherence of the pictorial space. The picture rises up before us with a subtle modernist flatness that belies and sits uncertainly with the pictorial conventions of the Arcadian landscape. In response to this quiet collision of visual perspectives we become more attentive, we remember where we are: in Arcadia but also in Mostar, on the bridge, the focus of so much conflict and so many scenes of violence – in a place where people sunbathe, but also where they make war.

This dialectic between the flatness of the picture plane and the narration of a history is also evident in the other *Afterwars* pictures. These photographs were taken on a journey made to Sarajevo in 1998 in the aftermath of the conflict. They record the ordinary devastations of war: shelled buildings and ruined spaces, signs of everyday life returning or ongoing within the shattered remains of derelict tower blocks and apartments. A man sits on a balcony beside his washing line whilst his neighbours' balconies collapse around him; satellite dishes appear, like flowers springing up between the cracks in the walls. The apartment block is the central motif in this series – a testament to post Second World War planning, a symbol of utopian modernism. It represents a vision of modernist social engineering, egalitarianism and a vision of social order that was integral to its very design. These buildings, with their serried ranks of windows and balconies, their reduction of the complexities of social life to the formality and uniformity of the grid, and their bright blocks of primary colour, were also about an attempt to build a kind of future. In this respect the signs of military conflict that pit and scar their surfaces are all the more poignant.

In Gersht's photographs it is this bright structure of modernity that forms the underlying grid of his composition. The white walls, black lines and coloured window blinds measure out a flat pictorial space that evokes the painting of Mondrian. This

reference to the surface of painting is a constant presence within the series, directing us towards a detached site of spectatorship. From this position the photograph takes on a kind of democratic evenness. The camera records only the space and denies us any narrative or melodrama. Photography as a space of information, a plenitude of detail, insinuates itself into the neutralised space of painting, alerting us to the irony of its own insufficiency as a means of recording the multiple histories that make up an experience of war.

These photographs tend towards the allegorical in the way in which they overlay a series of layered references to modernist painting, modernist architecture and to photographic documentation itself. *Untitled* (p. 27) synthesises the issues that are raised. It is a quintessentially modernist image, referencing the early modernist photographers of the 1920s and their belief in the possibility of a new photographic language that would speak to the modern age, a photographic language that was wedded to a visual language of design and architecture and industrial production. But the monochromatic painted surface of the wall depicted in the photograph is fractured, pitted by shell holes, traces of a conflict that exists beyond the space of the picture which lock it into a different kind of history, a different kind of time.

Knowledge Factories

The architecture that preoccupies Gersht in Sarajevo shares a common heritage with the collection of school buildings photographed in England. The development of these buildings was part of the post-war regeneration that began in the late 1950s and 60s. It represented a national commitment to state education and the concept of a meritocratic society. The modularised prefabricated structures are constructed within the same modernist grid, tropes of repetition are moderated by blank rectangles of colour and glass. The schools, like the buildings of Sarajevo, mourn a brand of state utopianism: Gersht's photographs meticulously record the fading, peeling infrastructures that had always been fantasised as new.

If the modern state is inscribed upon the surface of these buildings, it is a

surface that is revealed in these photographs to be fragile and thin. The constructions of modernity are placed in an uneasy relationship to the slower cycles of time evidenced by the natural world. Each of these buildings is set among trimmed lawns, the saplings that were planted at the time of construction have grown up into small trees. Two measures of time are therefore included within each picture – the time it takes a tree to grow, the time it takes the fabric of the new building to decay.

In several of the pictures the schools' plate glass windows reflect the trees in front of them. A sense of the temporary status of these buildings is evoked by the way in which they are presented as thin screens sandwiched between layers of foliage. The representation of the building as a screen is highlighted again by the gridded structure of the windows and prefabricated panels, and by the way this grid is then itself screened and re-flattened by the lattice of a chain-link fence. Yet within this structure of uniformity and repetition, clearly connoting the production system of the educational industry, small details intrude – a torn curtain, a drawing pasted to a window, a venetian blind strung awry. Each of these incidents indicates a contingency that cannot be contained by the rigours of the aesthetic model being imposed.

One of the principle tensions in *Knowledge Factories* is between the implications of the rhetoric of the grid and the recording of the incidental and contingent events within that formation.

The grid, as Rosalind Krauss has argued, acts as both a fundamental recurring device within modernism and a means of organising the surface plane of the modernist abstract painting. Its lack of hierarchy or centre was fundamentally resistant to narrative, time and incident. Its deployment represented an attempt to define a site of pure spatiality that would be resistant to referentiality. The material surface of the picture could thus be seen as the absolute originary beginning of the medium of painting itself. Krauss's critique of the grid's centrality within modernist practice involved a re-affirmation of the necessary referentiality of the grid itself. She made two significant observations. Firstly the grid always doubles the surface of the canvas:

> ...the grid remains a figure, picturing various aspects of the 'originary object':

2. Rosalind Krauss, 'The Originality of the Avant-Garde and Other Modernist Myths' (1981), re-printed in *Art in Theory 1900 -1990,* ed. Charles Harrison and Paul Wood, Blackwell 1992, p. 1,063

3. ibid., p. 1,063

through its mesh it creates an image of the woven infrastructure of the canvas; through its network of co-ordinates it organises a metaphor for the plane geometry of the field: through its repetition it configures the spread of lateral continuity. The grid thus does not reveal the surface, laying it bare at last; rather it veils it through repetition. [2]

Secondly the grid cannot escape a history of references where it has been traditionally used to transfer the picture onto the surface through gridded overlays, matrices and perspective lattices:

Thus the very ground that the grid is thought to reveal is already riven from within by a process of repetition and representation: it is always already divided and multiple. [3]

Krauss' argument draws our attention to a fundamental problem within the formation of a modernist aesthetic: that is, the impossibility of the desire for a pure space of non-referentiality, and the ever-present possibility of a collapse of that space into reference and repetition. There is a sense in which Gersht's play with the rhetorical device of the grid within his architectural photographs enacts an exploration of precisely this dilemma. By invoking the persistent indexicality of the photographic image Gersht performs a deconstruction of the pure space strived to by modernist surface.

Photography, as a technology that is profoundly implicated in the way in which we conceptualise temporality and history, situates itself at the limit point of the modernist aesthetic – at the point at which the concept of a pure visual non-referential surface is unsustainable and gives way beneath the pressure of the complexity of real events, real history and real time.

Stadiums

Gersht's preoccupations with the dialectical relationship between the flattened modernist surface of the image and the complexities of photography's relationship to

time are re-visited in a new way in the *Mass Culture* series. These panoramic images of spectacular contemporary national monuments build on his interests in a multiplicity of ways: in the formation of national identities, in architecture as an expression of utopian idealism, in the coupling of hubris and melancholy, and in the photographic disruption of conventions of pictorial space and time. Taken with a revolving camera, those are perhaps the most playful images that he has produced – in their engagement with a culture of leisure, rather than with the traumas of war, and in their embrace of a spectacularisation of the image.

The extended time of the exposure is translated into a long narrow rectangle. The circular space of the stadium, as experienced by a figure in the middle of the football pitch, is translated into a long, rippling undulating two-dimensional form, a form that contains the time of a revolution whilst simultaneously suppressing it. The panoramic format is predicated upon a central observer, yet in the form of its production subtly evacuates him from that central position. I have argued elsewhere that the fascination with the panoramic format in contemporary practice, in sharp contrast to its uses in the early nineteenth century, is symptomatic of a de-centring of the subject in relationship to history.[4] Spectacular technical effect becomes a means of complicating and problematising the act of spectatorship, the very act of production becomes fetishised, and time itself is revealed as an effect rather than a subject of representation.

Gersht's panoramas transform the stadiums into fictions of hallucinatory proportions that mirror the grandiosity of their ambition. But these pictures of course are taken not from the viewpoint of the habitual spectator in the stands but from the centre of the pitch, from the viewpoint of the camera. In some of the images the camera revolves not only once but one and a half times: further enhancing the sense of the artificiality of the image. The warping of the space by the image involves an ironic realisation of the impossible desire implicit in the architectural project itself. Anthony Vidler, commenting upon the history of the concept of space itself, has suggested that:

The Enlightenment dream of a rational and transparent space, as inherited by

4. Joanna Lowry, 'History, Allegory, Technologies of Vision' in *History Painting Reassessed,* ed. David Green and Peter Seddon, Manchester University Press, Manchester and New York, 2000

5. Anthony Vidler, *Warped Space*, MIT Press, Cambridge MA, 2000, p. 3

modernist utopianism, was troubled from the outset by the realisation that space as such was posited on the basis of an aesthetics of uncertainty and movement and a psychology of anxiety, whether nostalgically melancholic or progressively anticipatory. [5]

and it seems clear that these panoramas reveal just such an instability within the over-determined prestige architectural projects that we use to symbolise our modernity.

History

Photography theory has always been preoccupied with time – with the paradoxical way in which the photographic image stops time and extends the instantaneous into a kind of infinity. It also intervenes in our understanding of the past, making it present for us whilst also reminding us inexorably of its distance. More powerfully still photography has become a dominant cultural metaphor for the operations of memory: its melancholy fragmentariness, the slow chemical processes of development and printing and fading, the archive and the album – these are all elements of the memoro-photographic that have preoccupied artists and theorists. They have also commented upon the way in which photographic technologies are forces of disruption in our sense of history. Philosophers like Walter Benjamin and Kracauer have provided us with a template for thinking about the operations of modernity and the fragmentation of subjectivity consequent upon that. In their writings photography is one of the key agents in the shift from narrative to montage, from continuity to fragmentation, from unity to multiplicity and replication. History in the modern age can only be understood through embracing the discontinuous, through a piecing together and juxtaposition of broken pieces. History from this perspective is subverted by the geographic, dispersed across multiple sites of production, part of a politics of space as much as time.

Gersht's photographs meditate upon history through the language of space: space as geography through the recording of places travelled to and journeys made, but also space as a visual template for measuring the world and situating oneself in relationship to it. The photographs thus play a part in two very different stories. One

story concerns the photographer and the many journeys that he has taken. Always with a sense of openness and expectation. Always on his own. Usually with a book in his luggage to give him inspiration and a narrative plot to mirror his own. It is a story about him as a storyteller, about his imaginary relationship to the places he visits, about the anecdotes he collects, about contingency and chance, and about the details that he notices and records and the way in which through his photographs they accumulate into a much bigger story about nations and wars and histories and utopianism and melancholia.

The other story, which is embedded in this one and weaves through it, and is the one I have told here, is about his dialogue on those journeys with art and modernism; it is about the rigours of form and a particular kind of attentiveness to the image. It's a story about the search for a particular kind of space – somewhere between the horizon and the frame, between perspective and the surface, between the trace and the sign. It is a search for some kind of correct distance from which we can see clearly.

Joanna Lowry is a writer and critic. She is also Head of Research at the Kent Institute of Art and Design.

Circles: The Flâneur's Return is Also His Departure

Nili Goren

When we photograph nature, or paint or depict it, it becomes a landscape. When we give this picture or depiction a name, it becomes a place. The camera, like nature, has no historical memory, but its product, the photograph, is an object that is subjected to a gaze and through the gaze – an outcome of culture – landscape photographs become contents of memory. The memory charge is dual – the landscape is charged with the historical memory of the particular place, and the photograph is charged with the pictorial memory of the depictive traditions.

Many words have been written about the objectivity of photography, about its ability to convey a faithful depiction of nature. The motif of death inherent in photography is a recurrent theme as it is an act of memorialising, the quality of immortality accompanies it for the very same reason. The definitive testimony that it provides, the power to mislead the viewer and its elusive connection with the real world all lead to photography's reputation as the perfect fiction. The discussion of representation and the dynamics of signifiers, and the presence of the author, the image and the imagination have all made room for the politics of the gaze. Questions about identity and place, about blood, about man, about land and about memory all pour into this politic, not only of the gaze, but of the regime and the institution.

Ori Gersht sets out on his journeys, and it seems that all the above questions, both old and new, still engage him. The unknown element in his journey is the unpredictability with which he combines the questions he's asking with the journeys he's taking. He takes a question that is known from one place and asks it in another place. His photography shows that all places are appropriate to all questions. His journey becomes metaphysical and a tension resides – as in literature – between the inner journey and the physical one.

The traveller or nomad has no identity; he sees afar even when he looks from close by, he seems to be gazing from the mountaintop, from 'a place where perhaps,

1. From the song *One sees afar, one sees transparently,* words: Yaacov Rotblit; music: Shmulik Krauss

like from Mount Nebo, one sees afar, one sees transparently'.[1] In Gersht's Poland there are no fences or guard-towers, there are smears of green motion in photographs of forests through the window of a train travelling from Krakow to Auschwitz. There is a whiteness that almost vanishes in the whiteness of the photographic paper in the snow in Birkenau. There are 75,000 spectators in the stands of Wembley Stadium just before it was demolished. Thousands of seats sit empty in the Olympic Stadium in Munich thirty years after the 1972 Olympics and cranes rise over the stadium that Hitler erected in 1930s Berlin.

Strong colours dominate the empty skies of London. Faded primary colours exist among the balconies, the windows and the bullet holes in the high-rise buildings in Sarajevo, built after Second World War and then shelled in the Sarajevo war. Not unlike Sarajevo the English schools contain many colours and grids amongst the windows, doors and walls, these, also built post Second World War, are not pocked by even a single stray bullet in this war. In the Judean desert there are many colours, paths, plains, mountains and stones, along with a little sky. This expansive region, now part of Israel, is designated on the map as Area A, Area B, and Area C.

How Much Space Does an Image Weigh?

2. Avot Yeshurun, 'How Much Does It Weigh', *Master of Rest,* Hakibbutz Hameuchad, Tel Aviv, 1990, p. 87

A cloudburst / is time bursting. / How much time can / a cloud hold / the water? / How much water / does a cloud weigh? / What is the weight of a fish? What attracts it? / How much time / does the water weigh? / How much time does the water weigh itself? / The waterfall is the fall / of time that stands.

Avot Yeshurun, 'How much does it weigh', 2 August 1987 [2]

75,000 spectators at Wembley or almost invisible tracks in the snow at Birkenau – Gersht crams the photograph with details or empties it to the point where the image almost collapses, explodes from its density or evaporates and vanishes into the paper.

When he examines the memory of photography, its ability to withstand density or to hold emptiness, he asks questions about representation, the eye and camera, and about vision, knowledge and perception. He does not ask whether nature remembers or what the landscape remembers; rather, he asks how nature is inscribed in the photograph and from what time and what place this inscription becomes memory.

Gersht's photography, and his captions, suggest that through the skies of England, the forests of Poland, the scars of Bosnia and the desert land – the hardest concept of all is home. And because the burden of home on one's back is so heavy, there is an illusion of lightness in travelling outside the shell, like a snail that has left its home behind. Even without a shell it is still identified as a snail, and therefore the journey without a home is like an alchemical voyage, the yearning to travel without weight, in its quintessence resembles the illusion of unloading the burden of the home from one's back. One has to lower one's gaze from the skies, through forests and wars and stadiums, to the place where one stands on the ground and sees what one has always heard, already in the skies of London, which are also the skies of the desert. It is at this point that one understands that the lightness one longed for is an illusion. *In Berlin Childhood Around 1900*, Walter Benjamin writes that everyone has a fairy that enables him to express a wish, but many people forget what they asked for, and therefore in later life they do not recognise its fulfilment. Benjamin tells about his wish 'to get adequate sleep', a wish that had indeed been fulfilled at a later time,

but much time passed until I recognized its fulfillment in the fact that the hope I had cultivated over and over again for an assured position and livelihood was a futile hope. [3]

3. Walter Benjamin, *Selected Writings*, vol. I, *The Flâneur,* (Hebrew translation), Hakibbutz Hameuchad, Tel Aviv, 1992, pp. 16–17

'That-Has-Been' –
What Has Been There?

Through a window of a house in a city, in the country where Gersht lives but was not born, he photographs the sky. At times a thin horizon line of roofs of buildings is visible

at the bottom of the photograph, at times even this subtle intimation of a city vanishes, and a moon or clouds appear. These photographs are landless, they contain only sky – and it is green, red, blue or grey. Despite appearing like monochrome painting this is documentary photography that captures the city as it is reflected in the sky and registered on the celluloid, and with its directness emphasises the a priori difference between the eye and the camera. The camera has no common seeing patterns, nor a conceptual perception of sky. A long exposure is not a technical manipulation, but nonetheless it expresses itself in the photograph as an unconventional image, as an unconventional form of seeing, and this is the case too in the panoramic view and of photography in motion. In optical terms, mechanical seeing (the camera's) operates like physiological seeing (the eye's). In chemical terms the process is different because the retina transmits the visual information continuously, to be translated by the brain, while the celluloid accumulates this information as a cumulative chemical reaction for the entire duration of the exposure on a limited surface of photographic film.

The London sky was opposite the camera for a span of time and in particular environmental conditions, and was registered as bold colours on the photographic film. The series *Rear Window* does not look at the city and expose a suspense story beyond other windows; it looks at the sky and discovers there a drama of colours that makes prominent the delusory character of both sensory and mechanical perception. Again it evokes reflections on the alchemical yearning to see the light, not the light that is reflected from objects or from particles in the air, but the light itself.

Photographing from the home that is not in the homeland reveals itself as a journey that is not geographical. 'What has been there' was not only the spectacle registered by the camera but also what was there before, once, in a time before the camera. In *One-Way Street* Benjamin writes:

> *just as all things, in an irreversible process of mingling and contamination, are losing their intrinsic character while ambiguity displaces authenticity, so is the city. Great cities ... are seen to be breached at all points by the invading countryside. Not by the landscape, but by what is bitterest in untrammeled*

4. Walter Benjamin, *Selected Writings*, vol. I, *1913–1926*, ed. Marcus Bullock and Michael W. Jennings, Harvard University Press, Cambridge, MA. and London, 1996, p. 454

5. Walter Benjamin, *The Flâneur*, (see note 3), pp. 9–10

nature: ploughed land, highways, night sky that the veil of vibrant redness no longer conceals. [4]

In *Berlin Childhood Around 1900* Benjamin describes pictures that were painted as panoramic landscapes on the wall of the 'Imperial Panorama'. He says that it makes no difference with which picture one starts the circle, and adds that for him one of the great charms of the panorama was the transition from one picture to the next, in which an interval of windows that looked out over the city's views became mixed up alternately with the exotic paintings that were painted on the wall. [5] Through these panoramas, writes Benjamin, 'the children made friends with the entire globe', and the strange thing, he writes, was

that the remote world [of the 'panoramas'] *was not always foreign, and that the yearnings it aroused in me did not always seduce to the unknown, but were sometimes the softer yearnings, for a return home: when it rained, the light that revealed itself on the painted fiords and coconut pines in the panorama was the same as the light that shone on the desk at home in the evening; moreover, it may be that it was a flaw in the lighting that suddenly created that rare twilight, in which the colour departed from the landscape. Then the landscape rested silent beneath the dome of the sky and was the colour of ash; it seemed as though I could still have just heard wind and bells, had I only been more attentive.*

Landscape photographers have employed panoramic cameras in order to achieve a broad angle of vision without distorting the form of the area, and to obtain a view that is closer to the gaze in the open landscape. Gersht photographs the circular buildings of the football stadiums with a panoramic camera that scans 360 degrees and presents them as narrow and elongated photographs. Using a cultural icon, an architectural monument in the city's topography, a sight that reflects a socio-economic condition and an expression of national identity in the era of globalisation, Gersht demonstrates paradoxes of representations. Through the abstraction of the expanse (in

the real world) into a plane (the picture), an additional abstraction is carried out – of the infinite oval form (the stadium) into a finite linear form (the photograph). In the two-dimensional extension of the photograph that was photographed from the centre of the playing-field – *Mass Culture,* Berlin 2001 – the radius, which is the axis of circular symmetry, turns into a vertical that is an axis of rectangular symmetry. The result is a new form possessing different proportions that do not maintain uniformity of angle or equal distance between the mid-point and the points that in the abstraction represent the circumference of the circle. The circular principle is preserved when the camera is positioned on the circumference (not in the centre, for example *Mass Culture*, Cologne 2001), but the form pattern changes. At a hypothetical angle of vision, every point on the circumference contains all the others point on the circumference, and therefore in a movement of 360 degrees points are likely to recur in different positions. In the abstraction of the expanse into a plane, a simultaneous flattening of the time-space dimension is produced. In the photography there is no distinction between what is in front and what is behind, nor between before and after. Theoretically, the broadest angle of vision with both eyes without the use of mirrors can encompass 180 degrees, a semi-circle. The elongated photograph adds the remaining 180 degrees onto the same surface, to complete the circle ('what is behind') and the additional time for complementing the gaze (of the second/late gaze).

What is the Place on Which You Stand?

6. From the song *Caravan in the Desert,* words: Yaacov Fichman; music: David Zehavi

Why of all places has the desert, which is 'only sand and sand' (in Hebrew, the word for 'sand' also means 'profane'),[6] become the domain of the sacred? In his photographs of the desert Gersht directs the gaze towards the earth. In this 'land not home' he travels like a flâneur, not like a nomad; he seeks to come across random ways on the earth, not the four 'winds of the sky' (the Hebrew term for the four cardinal directions). Benjamin distinguishes between 'learning' and 'investigating':

experience always seeks the unique and the sensation; experiment always

7. Walter Benjamin, *The Flâneur*, (see note 3), p. 104

seeks the similar ... in this way the flâneur conjures up memories like a child, in this way he digs in, like old age, into what he has learned.[7]

In the desert, as in the photographs of apartment blocks in Sarajevo that were shelled during the war, an opaque surface of material covers almost the entire photograph. Except that in Sarajevo the material is residential buildings in the modernist style, which manifested itself in 1950s Yugoslavian architecture, perhaps as a remonstration against socialist realism and as an expression of a stage in the secession from the Soviet bloc. In the Judean desert and the Negev the 'material' is earth, soil, sand, stones, even plants; and the stones recount that continents and masses of material were involved in a great earthquake here long before the rise and fall of the Soviet bloc. On the land of the desert, the traveller's feet touch the earth's crust – but in Sarajevo, Tel Aviv or London the feel of this contact is forgotten. Is this perhaps where the sense of place connects to its sacredness?

Since that great earthquake the desert's stillness has been broken by trumpet blasts, and by the whistling of shells and airplanes. Has not a romantic desert mystique enveloped so many wars? From the walls of Jericho, through Lawrence of Arabia, to the hallucinatory pursuit, by the forces of light and enlightenment, in heatwave and in snow, in caves and on the Internet, of the millionaire prophet of wrath who embodies the forces of darkness that threaten extermination from the wilderness. And perhaps, too, because of its sacredness? People have martyred themselves for the sacredness of this place ever since the sanctification of the Name was first connected with it. Except that the interpretations of the place are not only the name or the idea involved in religion and in territory and in a formulation that is a representative of an ideology. Here the interpretation is anchored first of all in a linguistic genealogy: in the Hebrew that is written in the Torah, the land area on the globe's surface is called earth, aretz, the earth that was created 'in the beginning' and is written about in the first sentence of Genesis. All humans lived there as one nation with one language until Chapter 11 where, as a punishment for their endeavour to build a city and a tower with its top in the sky, they were divided into different nations with different languages and dispersed

throughout the entire world, which then was still called 'all the earth', at least in the Hebrew subsequent to the Tower of Babel.

In the Sarajevo series Gersht has created a tension between modernist aesthetics and its socio-political roots. The ramifications of the encounter between the aesthetic and the political are made visible through the dominating uniformity of the shape-colour model that pushes the individual and his needs into a serial pattern of residential units. Even the formal effect of temporary acts of rehabilitation carried out by the tenants, such as sealing damaged windows and balconies with nylon sheets, wooden beams or patches of fabric, is assimilated into the model of the building and remains subject to the rigid logic of the grid.

The architecture's aesthetic language is part of a style, and a style expresses an idea, an ideology. The aesthetic language of the soil of the desert is not part of a style that is reflected in a model and expresses an idea. If the surface of the soil is subject to a logic it is a cosmic logic, the logic of nature, and if this logic can be formulated, most of its definitions point to disorder, discontinuity, and relativity; they emphasise the difficulty of formulating a logic, if this is at all possible, on the bass phenomena that have laws but no meta-order, and this is the distance of method from randomness, also the distance of culture from nature.

In Gersht's photographs of the desert there are always paths, there are signs of a wide road in which the years, the heavy tyres, the softness of the soil or the quantity of travellers have 'firmed' their tracks; there are miniscule signs which the hard earth refuses to bear; there are delicate signs which almost blend in with the texture of the mountain. There are no photographs here of dunes, which are popular in iconic photography of desert landscapes that seeks to create a lasting image of the wind's and the sand's capacity for rapid erasure. The paths, like the stones and the mountains and the sky, are not subject to any order, apart from the order of the picture. And in this order, the path is not a transient fact when compared to the rock; it is an established fact, like the sand and the mountains and the sky. The patches of rehabilitation of the shelling damage on the buildings in Bosnia are indeed assimilated into the architectural model, but they add a layer to the tension between the aesthetics and the political

roots of the style. In one of the Bosnia photographs, the firing holes seen on a wall without patterning create a texture that lacks any logic. They do not blend in with the concrete but are scattered randomly over the surface like the paths that are scattered over the land of the desert and refuse to get into an order according to an aesthetics.

If the Night is Not Bright and No Traveller Passes By

Time is one of the dimensions of nature that is measurable, but only in relation to a space that can be mapped. A map formulates the logic of the surface without recourse to a pattern, it contains no recurrent module that can be reproduced infinitely. In contrast, the model that exists for formulating time is modular, it contains a unit of measurement, but one that only relates to a map, an area the description of which is not methodical but empirical. It is impossible to map an area that is not in the present and it is possible to measure future time because there is a model and a system, except that the logic is nonetheless limited because one cannot imagine time without relating to distance. Since the perception of space is expressed by means of material, one cannot measure time outside a map, in a place where the area is not yet visible or in a space the concepts of which are anti-matter and 'anti-time'.

In a photograph that depicts a desert road at night, the road ends at the point where the lighting no longer illuminates it, and this point, which is a point on the time axis, becomes in the photograph a line that divides the picture plane into two horizontal areas. Is this the horizon line that, as in another photograph in Gersht's series, depicts a road in daytime, divides earth from sky? Or perhaps in this photograph there is no sky, and the line separates only darkness from light in the act of photography? Is there no difference between the two? The earth, in a place where no light is reflected from it, turns into black sky in the photograph. On the partly lit road beneath the black sky, the earth is sometimes black. Is this ash, like the ash frozen in the black lake of ice in the photograph from Birkenau? Or perhaps, both in the desert and in Birkenau, this is black earth? Does the difference matter? This question confused me when I visited Treblinka in July 2001, when I already knew Gersht's photographs from Poland, and I was

175

appalled because I was fascinated by the enchanting sound of the wind in the leaves of the tall trees that had grown from the earth, once a mound of ash. Even more confusing was my curiosity which did not let go of the black that was scattered on the soil of the forest / the soil of the memorial. My disbelief blamed nature both for an absolute absence of memory, an absence that erases all history and brings forth life from a place where life became dust and ashes, and for a harsh memory that attests for ever and proves to the trees that despite the silence of the sky, the earth beneath it will never forget.

In Gersht's desert photographs there is very little sky, it appears in a different colour in each photograph, as in his sky photographs from London (where there is almost no earth), but its character is different. Although in the desert photographs there is coloured sky, and even though their darkness is perhaps dark earth, it does not ask about the differences between vision and the camera, between the retina and the celluloid's memory. The lights that rise from the bustling city fill its sky with coloured noise, and when they rise from the soil that fills the earth with stillness, they arrange themselves into a thin stillness of sky. About divine revelation ('take the shoes from your feet for the place you are standing on is holy ground', Exodus 3:5) and about the birth of religions, the desert can bear witness; and from the dark path, from the outspread plains and the sunrise that is illuminated like a burning bush. In Gersht's photographs, an experience (that in a different discourse would certainly be called a revelation) reveals itself, one that blurs the division into dimensions and conceptions, and the division among formulating models and mapped and measured material and a consciousness that interprets and again formulates, because this experience is simultaneously in cognition and in the senses and it transects dimensions and models. The colour and the sound here also depict time, and the silence becomes slowness.

Nili Goren is the curator of photography at the Tel Aviv Museum of Art, Israel.

Biographical Notes

1967	Born in Israel
	Lived and worked in London since 1988

Education

1988–92	BA(Hons) in Photography, Film & Video, University of Westminster, London, UK
1993–95	MA in Photography, Royal College of Art, London, UK

One–person Exhibitions

1992	**Just Bring Your Body**, Zone Gallery, Newcastle, UK
1993	**Just Bring Your Body**, Metro Gallery, London, UK
1999	**Afterwars**, Andrew Mummery Gallery, London, UK
	Vital Signs, Noga Gallery of Contemporary Art, Tel Aviv, Israel
2000	**Afterwars**, Gardner Art Centre, Brighton, UK
	Pitch, Chisenhale Gallery, London, UK
2001	**White Noise**, Andrew Mummery Gallery, London, UK
	Liste – The Young Art Fair in Basel, with Andrew Mummery Gallery, Switzerland
	White Noise, Noga Gallery of Contemporary Art, Tel Aviv, Israel
	Afterwars, Belfast Exposed, Belfast, Ireland
	White Noise, Martin Kudlek Gallerie, Cologne, Germany
	Mass Culture, Refusalon, San Francisco, USA
2002	**Afterglow**, Helena Rubinstein Pavilion for Contemporary Art, Tel Aviv Museum of Art, Tel Aviv, Israel
	Mass Culture, Andrew Mummery Gallery, London, UK
	Afterglow, Art Now, Tate Britain, London, UK

Group Exhibitions

	Cartier Foundation Prize, ICA Gallery, London, UK

1991	**South Bank Photographic Show**, Royal Festival Hall, London, UK
1992	**Royan Cedex**: France 21ème Salon International de la Recherche, France
1994	**South Bank Photographic Show**, Royal Festival Hall, London, UK
1995	**Atrium**, Atrium Cork Street Gallery, London, UK
	Cabinet Art, Jason & Rhodes Gallery, London, UK
	Selected Contemporary Artists, Bismarck Foundation, Paris, France
1996	**John Kobal Award**, National Portrait Gallery, London. Touring to the National Gallery of Edinburgh; Museum of Film & Photography, Bath; Midland Arts Centre, Birmingham, UK
	Deep Signals, Collective Gallery, Edinburgh; Gasworks Gallery, London, UK
	Lightness & Weight, curated by Not Cut, The Custard Factory, Birmingham, UK
	After the Flood, Henry Moore Gallery, Royal College of Art, London, UK
1997	**Home Ideals**, curated by FAT, Therberton St, London, UK
2000	**Warning Shots**, Royal Armouries Museum, Leeds, UK
	Don't Worry, Chelsea & Westminster Hospital, London, UK
	The Leon Constantiner Photography Award for an Israeli Artist, Tel Aviv Museum of Art, Tel Aviv, (with Dalia Amotz and Simcha Shirman), Israel
2001	**Melancholy**, Northen Gallery for Contemporary Art, Sunderland, UK
	Base Metal, Gallery Fine 2, London, UK
	Six International Fototage, Herten, Germany
2002	**Non–Places**, Frankfurter Kunstverein, Frankfurt am

Main, Germany
Five One, Fotogalerie, Alte Feuerwache, Mannheim, Germany

Awards & Residencies

1990	Prize winner, South Bank Annual Show, Royal Festival Hall, London, UK
1993	Prize winner, British Transport Competition, Mall Gallery, London, UK
2000	The Leon Constantiner Photography Award for an Israeli Artist, Tel Aviv Museum of Art, Israel

Bibliography

Monographs

Afterglow, Tel Aviv Museum of Art and August Media, Tel Aviv and London 2002
Day By Day, Pocko Editions, London 2002

Books

Nick Barley and Ally Ireson, **City Levels**, August/Birkhäuser, London and Basel 2001, pp. 24, 25, 53

Exhibition Catalogues

John Kobal Award, National Portrait Gallery, London 1996
After the Flood, Royal College of Art, London 1996 (text by Paul Kilsby)
Lightness & Weight, Not Cut, London 1996 (text by Juan Cruz)
Denis Gielen 'Passage autorise', **Para–site**, Gulden Vlies Galerijen, Brussels 1997
Don't Worry, catalogue of exhibition of specially commissioned works at Chelsea & Westminster Hospital, London 2000
Warning Shots, Royal Armouries Museum, Leeds 2000 (text by Vaughan Allen)
A Case for Art, DLA & Partners – A Contemporary Art Collection, London 2000 (text by Sue Hubbard)

Magazine Publications

'Special for **Studio**: Afterwars and Rear Window, **Studio Art Magazine**, 101 (March 1999), pp. 55–8 (Hebrew)
'Afterwars, Bosnia', **Zoo Publication**, 3 (October 1999), pp. 310–11
'Afterwars, Bosnia', **Creative Camera**, 360 (October–November 1999), pp. 20–7
'Afterwars, Bosnia', **Portfolio Magazine**, 30 (November 1999), pp. 46–8
'Afterwars, Bosnia', **Everything Magazine**, 2, no. 4 (1999), pp. 26, 27, 30
'White Noise, Poland', **Hot Shoe Magazine** (May–June 2000), pp. 14–9
'Pitch', **Studio Art Magazine**, 116 (August–September 2000), cover and pp. 25–33 (Hebrew)
'Afterwars', **AA Files**, 42 (2001), inside cover and pp. 36–8
'White Noise', **Muza Art Quarterly**, 4 (April 2001), pp. 64–5 (Hebrew)

Reviews

Piers Masterson, 'Lightness & Weight', **Untitled Magazine** (September 1996), p. 19
'Lightness & Weight', **Artist Newsletter** (September 1996), p. 27
Sue Hubbard, 'Deep Signals', **Time Out**, 18–25 September 1996, p. 50
Chris Townsend, 'Afterwars', **Hot Shoe Magazine** (May – June 1999), p. 10
Rebecca Geldard, 'Afterwars', **londonart.co.uk magazine**, 16 June 1999
Julia Thrift, 'Afterwars', **Time Out**, 16–23 June 1999.
Piers Masterson, 'Afterwars', **Art on Paper** (September 1999)
Alison Green, 'Don't Worry', **Art Monthly** (May 2000), pp. 47–8
Adrian Searle, 'Warning Shots', **The Guardian**, Saturday, 3 June 2000

Flash Art, no. 214 (October 2000), p. 41
Simon Morley, 'Pitch', **Independent on Sunday**,
8 October 2000
Mark Currah, 'Pitch', **Time Out**, 11–18 October 2000
'Warning Shots', **Kunstforum International**, B153
(January – March 2001), pp. 112–3
Richard West, 'Afterwars', **Source Magazine**, no. 28
(Autumn 2001), pp. 46–7
Morgan Falconer, 'White Noise', Andrew Mummery
Gallery, London, **What's On**, 30 May 2001
'Profile (interview)', **Art Review** (July – August 2001),
p. 52

שצמחו מן האדמה שפעם הייתה גל של אפר. ועוד יותר הביכה הסקרנות שלא הרפתה מהשחור המפוזר על אדמת היער / אדמת האנדרטה, והפקפוק שהאשים את הטבע הן בהיעדר מוחלט של זיכרון, היעדר המוחק כל היסטוריה ומצמיח חיים ממקום שבו היו לאבק ולאפר, והן בזיכרון קשה המעיד לנצח ומוכיח לעצים כי למרות שתיקת השמים, האדמה תחתיהם לעולם לא תשכח.

בתצלומי המידבר של גרשט יש מעט מאוד שמים, הם מופיעים בצבע שונה בכל תצלום, בדומה לתצלומי השמים שלו מלונדון (שבהם כמעט אין ארץ), אבל אופיים אחר: אף על פי שגם בתצלומי המידבר יש שמים צבעוניים, ואף על פי שכהותם אולי היא ארץ חשוכה, הם אינם שואלים על ההבדלים בין הראייה למצלמה, בין הרשתית לזיכרונו של הצלולויד. האורות העולים מן העיר השוקקת ממלאים בשאון צבעוני את שמיה, וכשהם עולים מן האדמה שממלאת בדומייה את הארץ, הם מסתדרים לרצועת דממה דקה של שמים. על התגלות האל ("של נעליך מעל רגליך כי המקום אשר אתה עומד עליו אדמת קודש הוא" שמות, ג' 5) ועל לידתן של דתות, יכול המידבר להעיד; ומהשביל החשוך, מהמישורים הפרוסים ומהזריחה המוארת כסנה בוער, אצל גרשט, מתגלה חוויה (שבשיח אחר ודאי יקראו לה התגלות), שמטשטשת את החלוקה לממדים ולתפיסות ואת ההפרדה בין מודלים מנוסחים לבין חומר ממופה ונאמד ולבין תודעה מפרשת ושוב מנסחת, משום שההתווויה הזאת היא גם זמנית בהכרה ובחושים והיא חוצה ממדים ומודלים. הצבע והקול מתארים כאן גם זמן, והשקט נעשה איטיות.

עריכת טקסט: אסתר דותן

ראיון שערכה קתרין סטאוט, אוצרת בטייט בריטן, עם אורי גרשט ר' בחלקו האנגלי של הספר.

ציונים ביוגרפיים וביבליוגרפיה ר' בחלקו האנגלי של הספר.

רצף התמונות מאורגן משמאל לימין.

סימנים זעירים שהאדמה הקשה מסרבת לשאת, יש סימנים עדינים שכמעט מתמזגים עם הטקסטורה של ההר, יש שבילים של אבנים או של עיזים או של צמחים. אין כאן תצלומי דיונות, כמקובל בצילום איקוני של נופי מידבר, המבקש להנציח את יכולת המחיקה המהירה של החול והרוח. השבילים, כמו האבנים וההרים והשמים, אינם נתונים לסדר, למעט הסדר של התמונה. ובסדר הזה, השביל אינו עובדה ארעית לעומת הסלע, אלא עובדה בשטח, כמו החול וההרים והשמים. טלאי השיקום של נזקי ההפגזות על הבניינים בבוסניה, נטמעים אמנם בדגם האדריכלי, אבל הם מוסיפים שכבה למתח שבין האסתטיקה לשורשיו הפוליטיים של הסגנון. באחד מתצלומי בוסניה, חורי הירי הנראים על קיר נטול דגמיות, יוצרים טקסטורה חסרת חוקיות. הם אינם מתמזגים בבטון אלא זרועים באקראיות על המשטח כמו השבילים המפוזרים על אדמת המידבר ומסרבים להסתדר על פי אסתטיקה.

אם הלילה לא בהיר
ואין עובר אורח

ציר הזמן הוא אחד הממדים של הטבע שניתן למדידה, אבל רק יחסית לחלל שניתן למיפוי. המפה מנסחת את החוקיות של השטח ללא דגמיות, אין בה דגם חזרתי שניתן לשחזור אינסופי, לעומת זאת המודל הקיים לניסוח הזמן הוא דגמי, הוא מכיל יחידת מידה, אבל היא מתייחסת רק למפה, לשטח, שהתיאור שלו אינו שיטתי אלא אמפירי. אין אפשרות למפות שטח שאינו בהווה ויש אפשרות למדוד זמן עתידי משום שיש מודל וחוקיות, אלא שהחוקיות בכל זאת מוגבלת כי לא ניתן לתאר זמן בלא להתייחס למרחק. ומכיוון שתפיסת החלל מובעת באמצעות חומר, לא ניתן לאמוד את הזמן מחוץ למפה, במקום שהשטח עוד לא נראה או בחלל שמושגיו הם אנטי-חומר ו"אנטי-זמן".

בתצלום המתאר דרך מידברית בלילה, הדרך מסתיימת בנקודה שבה התאורה אינה מאירה אותה עוד והנקודה הזו, שהיא נקודה על ציר הזמן, הופכת בתצלום לקו המחלק את מישור התמונה לשני משטחים אופקיים. האם זהו קו האופק, שכמו בתצלום אחר בסדרה של גרשט המתאר דרך בשעת יום, מפריד בין שמים לארץ? או אולי אין בתצלום הזה שמים, והקו מפריד רק בין חושך לאור במעשה הצילום? האם יש בין השניים הבדל? הארץ במקום שלא חוזר ממנה אור, הופכת בתצלום לשמים שחורים. על הדרך המוארת חלקית מתחת לשמים השחורים, האדמה לפעמים שחורה. האם זהו אפר, כמו זה הקפוא באגם הקרח השחור בתצלום מבירקנאו? או שבמידבר, וגם בבירקנאו, זוהי אדמה שחורה? האם יש חשיבות להבדל? השאלה הזאת הביכה אותי כשביקרתי בטרבלינקה ביולי 2001, כשכבר הכרתי את תצלומי פולין של גרשט, ונחרדתי כי הוקסמתי מהרחש המכשף של הרוח בעלי העצים הגבוהים,

נשכחת בסרייבו, תל אביב, או לונדון. שמא כאן נקשרת תחושת המקום לקדושתו? ומאז הרעש הגדול הפרו את דממת המידבר גם תקיעות שופר, שריקות של פגזים ומטוסים. האם מיסטיקה רומנטית מידברית אינה אופפת מלחמות מרובות כל כך? מחומות יריחו, דרך לורנס איש ערב, ועד למרדף ההזוי של כוחות האור והנאורות, בשרב ובשלג, במערות ובאינטרנט, אחרי נביא זעם מיליונר שמגלם את כוחות החושך המאיימים להשמיד מן הישימון. ואולי גם בגלל קדושתו? הרי מתים על קדושת המקום מאז שנקשר אליו קידוש השם. אלא שפירושי המקום הם לא רק השם או הרעיון הכרוכים בדת ובטריטוריה ובניסוח שהוא בא כוחה של אידיאולוגיה; הפירוש מעוגן כאן קודם כל בגניאלוגיה לשונית: בעברית הכתובה בתורה, השטח שעל פני כדור האדמה נקרא ארץ, הארץ שנבראה בראשית ונכתבה במשפט הראשון בספר בראשית. וחיו בה כולם כעם אחד בשפה אחת עד פרק י"א, שבו כעונש על נסיונם לבנות עיר ומגדל שראשו בשמים, הופרדו לעמים שונים בעלי שפות שונות ופוזרו בעולם כולו, שעדיין נקרא אז "כל הארץ", לפחות בעברית שלאחר מגדל בבל. מאמרו של אומברטו אקו, "שפות בגן עדן" (שאת גרסתו הראשונה נשא באפריל 1997 בירושלים, בכנס בנושא תפיסת גן עדן בשלוש הדתות המונותיאיסטיות), סוקר באמצעות כתבים עתיקים - חקר תולדות הלשון, ספרות קבלית ובעיקר דרך המסע של דנטה אליגיירי - את המיתוסים שהתפתחו סביב השפה הראשונה, שפתו של אדם בגן עדן לפני המבול ולפני מגדל בבל, וההתייחסות אליה כ"שפה מושלמת", כזו השומרת על הקשר הראשוני, הפרימורדיאלי, הישיר ביותר, בין המלים / השמות לבין המושאים / טבע הדברים.[9]

ובחזרה למידבר, לסרייבו ולפני השטח. בסדרת סרייבו יצר גרשט מתח בין האסתטיקה המודרניסטית לבין שורשיה הפוליטיים-חברתיים. ההשלכות של המפגש בין האסתטי לפוליטי משתקפות דרך הדגם הצורני-צבעוני שאחידותו השתלטנית דוחקת את האינדיווידואל וצרכיו לתוך תבנית סדרתית של מגורים. אפילו האפקט הצורני של פעולות השיקום הזמניות שעשו הדיירים, כגון אטימת חלונות ומרפסות שנפגעו ביריעות ניילון, בקורות עץ או בטלאים של בד, נטמע בדגם המבנה ונשאר כפוף לחוקיות הנוקשה של הגריד. השפה האסתטית של האדריכלות היא חלק מסגנון, וסגנון מבטא רעיון, אידיאולוגיה. השפה האסתטית של אדמת המידבר אינה חלק מסגנון שמתאפיין בדגם ומבטא רעיון. אם פני האדמה נתונים לחוקיות הרי זוהי חוקיות קוסמית, החוקיות של הטבע, ואם החוקיות הזו ניתנת לניסוח, הרי רוב ההגדרות שלה מורות על אי סדר, אי רצף, ויחסיות; הן מדגישות את הקושי לנסח חוקיות, אם הדבר אפשרי בכלל, על פי תופעות שיש להן חוקים אבל לא סדר-על, וזהו מרחק השיטה מהמקריות, גם מרחק התרבות מהטבע. בתצלומי המידבר של גרשט יש תמיד שבילים, יש סימנים של דרך רחבה שהשנים, הצמיגים הכבדים, רכות האדמה או ריבוי עוברי האורח, "הידקו" בה עקבות; יש

9. Umberto Eco, **Serendipities**, Language and Lunacy, Orion Books, London, 1999, pp. 29-67.

נילי גורן

מראה לילי מתשליל שצולם ביום; בהונג-קונג השעה שתים-עשרה בצהרים כשבוונצואלה השעה
שתים-עשרה בלילה; אור הכוכבים שנראה בלילה זרח למעשה לפני אלפי ומיליוני שנות אור; בתצלום
לא מתקיימות כל הסתירות האלו, מחוזן הוא החון של התמונה.

מולד הירח, התמלאותו וגריעתו במחזוריות כמעט קבועה, הם בעצם ליקוי ירח מתמשך
שבהישראתו מסודרים החודשים בוורייאציות דומות ברוב לוחות השנה. במובן מסוים גרשט מציע להטיל
ספק אפילו במחזוריות הזאת. הוא מטיל ספק בקיומו של "הרגע המכריע", באבחנה המובנת מאליה
בין יום ללילה, בין חושך לאור, ובהשאלה - ביכולת הצילום לנקוט עמדה מוסרית - להבחין בין טוב
לרע. קשה לדבר על אתיקה בצילום של גרשט, המדגיש כל כך את המימד החוויתי; אבל אי אפשר
שלא לדבר עליה במקומות כמו בירקנאו או בוסניה. אם הייתה לצלם עמדה מוסרית, הרי הוא השתחרר
ממנה ברגע הצילום, ואם היא קיימת בתצלום הרי היא חזרה אליו דרך הצופה. את אפשרות קיומה של
התבוננות מוסרית גרשט מעביר לאו דווקא באמצעות פולין או בוסניה, אלא בזכות העמדה המוסרית
שנעדרת-נוכחת, בצילום ובכותרת, באותה מידה בבוסניה, בפולין, במידבר ובליקוי חמה.

מהו המקום אשר אתה עומד עליו?

למה דווקא המידבר, שהוא "רק חול וחול",[7] היה לממלכה של הקודש? בתצלומי המידבר אורי גרשט
מפנה את המבט לכיוון האדמה. ב"ארץ לא בית" הוא מהלך כמשוטט ולא כנווד, הוא מחפש להתחקות
אחרי דרכים אקראיות על הארץ ולא אחרי רוחות השמים. בסוף הפרק "שובו של המשוטט" בנימין
מפריד בין "חקירה" ל"למידה":

*"החוויה מבקשת את החד פעמי ואת הסנסציה, הניסיון - את הדומה תמיד [...]. כך מעלה המשוטט
זיכרונות כמו ילד, כך הוא מתחפר, כמו הזיקנה, במה שלמד."*[8]

במידבר, כמו בתצלומי השיכונים בסרייבו שנפגעו בהפגזות במלחמה, משטח אטום של חומר
מכסה כמעט את כל פני התצלום. אלא שבסרייבו החומר הוא בנייני מגורים בסגנון המודרניסטי שיישומו
בגוף היוגוסלבי התבטא באדריכלות שרווחה בו בשנות ה-50, אולי כהתרסה נגד הריאליזם הסוציאליסטי
וכביטוי לשלב בהתנתקות מהגוש הסובייטי. במידבר יהודה ובנגב ה"חומר" הוא אדמה, קרקע, חול,
אבנים, אפילו צמחים; והאבנים מספרות כי יבשות וגושי חומר הרעישו כאן רעש גדול עוד הרבה לפני
שקם ונפל הגוש הסובייטי. באדמת המידבר, רגלי המשוטט נוגעות בקרום כדור הארץ - מגע שתתחושתו

7. "אורחה במידבר", מלים: יעקב פיכמן,
לחן: דוד זהבי.

8. ואלטר בנימין, שם (ר' לעיל הערה 3),
עמ' 104.

- הופך הרדיוס, שהוא ציר של סימטריה מעגלית, לאנך שהוא ציר של סימטריה מלבנית; מתקבלת צורה חדשה בעלת פרופורציות שונות שלא שומרות על אחידות הזווית ועל המרחק השווה בין נקודת האמצע לנקודות המייצגות בהפשטה את היקף המעגל; העיקרון המעגלי נשמר כאשר המצלמה ניצבת על היקף המעגל (ולא במרכזו, לדוגמה תרבות המונים, קלן 2001) אבל משתנה התבנית הצורנית; כל נקודה על היקף המעגל כוללת בזווית ראייה היפותטית את כל הנקודות האחרות על ההיקף, ולכן בתנועה של 360 מעלות צפויות נקודות לחזור על עצמן במיקומים שונים; בהפשטת המרחב למישור נוצרת השטחה של מימד הזמן והחלל בו זמנית. אין בתצלום אבחנה בין מה שלפנים למה שמאחור וגם לא בין לפני לאחרי. תיאורטית, זווית הראייה הרחבה ביותר של מבט בשתי עיניים בלי שימוש במראות יכולה להקיף 180 מעלות, חצי מעגל. התצלום המאורך מחבר על אותו משטח את 180 המעלות הנוספות להשלמת העיגול ("מה שנמצא מאחור") ואת הזמן הנוסף להשלמת המבט (של המבט השני/המאוחר).

ליקוי מאורות - ליקוי ראייה

אורי גרשט צילם בדרום אנגליה את ליקוי החמה הדרמטי של סוף המילניום. ליקוי מלא (total eclipse) הוא ביטוי לשוני שמכיל כביכול סתירה לוגית, ומתאר לכאורה תופעת טבע אך למעשה אשליה אופטית, שהיא תופעה של טבע הראייה בתנאי סדר מסוימים של גרמי שמים וארץ. את הרגע הגורלי הזה בטבע, בין שמים לארץ-ועין גרשט משכפל לרגע גורלי במעבדה, בין מנורה, תשליל ונייר. הוא בחר פריים אחד בלבד והדפיס אותו בארבע דחיסויות שונות, ארבע דרגות כהות, כאילו מדובר בארבעה צילומים, בארבעה זמנים. לכאורה תחבולה צילומית, אבל "זה היה שם" בתשליל, באותה מידה ש"זה היה שם" בשמים, וכל החלטה במעבדה היא פרשנות של התשליל, כפי שזיכרון הוא פרשנות של ראייה. הזיכרון הדו ממדי של התשליל הופך לאינסופי כשאור עובר דרכו - הוא מזכיר שהדמיון תלוי בעומק ההתבוננות ושאחידות הזמן והמקום היא גם הבו זמניות האקסיומטית שלהם, שמתחילה או מסתכמת בכל מולקולה של חומר, בחוסר היכולת למקם את האלקטרון באטום ביחס לשני הצירים (זמן וחלל) יחד. ארבעת התצלומים של ליקוי החמה אינם חושפים את סוד הפריים האחד, וגם הכותרת ליקוי חמה, דבון, **דרום מערב אנגליה**, אוגוסט 1999, אינה מספקת מידע; כאן רלוונטית השעה עד פירוט של דקות ושניות, ולאו דווקא המקום והשנה, אבל הכותרת ממקמת את הדימוי הזה ביום לעומת החושך. אם מישהו מתעורר משנתו בשעת ליקוי חמה ולא ידע עליו מראש ולא הסתכל בשעון, הוא רואה מן הסתם חושך ולא חושך-בצהרי-יום (הוא בוודאי לא שואל את עצמו, כמו המפוזר מכפר אז"ר, האם "זה שבחלון זורח, שמו הוא שמש או ירח? עת לקום או עת לישון? לא כתוב על השעון!").[6] במעבדה אפשר להדפיס

6. לאה גולדברג, המפוזר מכפר אז"ר, עם עובד, 1986 (1943).

מפוקפק בא במקום עצמותם, כך גם העיר [...] - ערים אלה נפרצות בכל אתר ואתר על ידי
מחוזות השדה החודרים פנימה; וזאת לא באמצעות הנוף, אלא באמצעות היסוד המר ביותר המצוי
בטבע החופשי: קרקע הקלאית, כבישים בינעירוניים, שמי לילה ששום הילה אדומה רוטטת אינה
מכסה עליהם. אי הביטחון, אפילו בסביבה של עובדים ושבים, מטיל את בן העיר כל כולו אל
מצב אטום ומחריד במידה שאין לעלות למעלה ממנה, שבו הוא קולט בעל כרחו, בד בבד עם דמויות
האימים של המישורים השוממים, את המפלצות שהולידה הארכיטקטורה העירונית.[4]

4. ואלטר בנימין, שם, (ראה הערה 3),
עמ' 71-72.

וב״פנורמה קיסרית״ אחרת, בפרק ״ילדות בברלין סמוך ל-1900״, בתיאור זכרונותיו מתמונות
מסע שצוירו כמראה פנורמי, אומר בנימין כי היינו הך הוא מאיזו תמונה מתחילים את הסיבוב, ומוסיף
שאחד ממקסמיה הגדולים של הפנורמה היה בעיניו המעבר מתמונה לתמונה, שבו מירווח של חלונות
שניבטו אל נוף העיר התערבב לסירוגין עם הציור האקווטי שעל הקיר.[5] הפנורמות, ״התיבות הבהירות
והמנצנצות, האקווריומיים של המרחק והעבר״, בלשון בנימין, נפוצו בכל השדרות המהודרות והטיילות
האופנתיות מאז פתח דאגר את הפנורמה שלו בפריז בשנת 1822. דרך הפנורמות האלה ״קשרו הילדים
ידידות עם כדור הארץ״ והמוזר היה, כותב בנימין, ש״עולמן הרחוק לא תמיד היה זר, ושהגעגועים
שעורר בי לא תמיד היו מפתים אל הבלתי נודע, אלא היו לעתים הגעגועים, הרכים יותר, אל השיבה
הביתה״: כשירד גשם התגלה בפיורדים ועל דקלי הקוקוס המצויירים בפנורמה, אותו אור שהאיר בערב
בבית את שולחן הכתיבה; ויתר על כן,

5. שם, עמ' 9-10; כך גם הציטוטים
בהמשך הפיסקה.

״אפשר שפגם בתאורה הוא שיצר פתאום אותם דמדומים נדירים, שבהם נמוג הצבע מן הנוף. או
נח הנוף דומם תחת כיפת שמים כעין האפר; נדמה היה כאילו יכולתי עוד לשמוע זה עתה רוח
ופעמונים, אילו רק היטבתי לשים לב״.

צלמי נוף השתמשו במצלמות פנורמיות כדי לאפשר זווית ראייה רחבה בלא לעוות את צורת
השטח ולקבל מראה קרוב ביותר למבט בנוף הפתוח. את המבנים המעגליים של איצטדיוני הכדורגל
גרשט מצלם במצלמה פנורמית שסורקת 360 מעלות ומציגם כתצלום צר ומאורך. באמצעות איקונה
תרבותית, מונומנט אדריכלי בטופוגרפיה של העיר, מראה המשקפת מצב סוציו-אקונומי וביטוי לזהות
לאומית בעידן של גלובליזציה - גרשט מדגים פרדוקסים של ייצוג: בתוך הפשטה של המרחב (במציאות)
למישור (התמונה) מתבצעת הפשטה נוספת של הצורה המעגלית האינסופית (האיצטדיון) לצורה ליניארית
סופית (התצלום); בפריסה הדו ממדית של תצלום שצולם ממרכז המגרש - תרבות המונים, ברלין 2001

לו להביע משאלה, אבל רבים שוכחים מה ביקשו ועל כן אינם מזהים בהמשך חייהם את התגשמותה. בנימין מספר על משאלה - "לישון די הצורך" - ש"התהוותה בתוכי עם התקרבות המנורה, השכם בבוקר החורפי, [...] אל מיטתי, תוך שהטילה את צל האומנת על השמיכה", משאלה שהשביע "אלף פעמים", ואכן התגשמה מאוחר יותר:

"אבל זמן רב חלף עד שהכרתי את התגשמותה בכך שהתקווה שטיפחתי שוב ושוב בדבר משרה ופת-לחם-מובטחת היתה תקוות שווא". [3]

3. ואלטר בנימין, מבחר כתבים, כרך א', המשוטט, הקיבוץ המאוחד 1992, עמ' 16-17.

"זה היה שם" - מה היה שם?

מבעד חלון הבית בעיר, בארץ שבה אורי גרשט מתגורר אך לא נולד, הוא מצלם את השמים. לפעמים מבצבץ בתחתית התצלום קו רקיע דק של גגות בניינים, לפעמים נעלם גם הרמז הדק הזה של העיר ומופיעים ירח או עננים. תצלומים אלה נטולי ארץ, יש רק שמים - והם ירוקים, אדומים, כחולים או אפורים כאילו נצבעו בהגזמה; ואף על פי כן, זהו צילום דוקומנטרי המתעד את העיר כפי שזו משתקפת בשמים ונרשמת בצלולויד והוא מדגיש בישירותו את ההבדל האפריורי שבין העין למצלמה. למצלמה אין תבניות ראייה מוכרות ולא תפיסה מושגית של שמים. חשיפה ממושכת אינה מניפולציה טכנית, ובכל זאת היא מתבטאת בתצלום כדימוי לא שגרתי, כצורה לא שגרתית של ראייה, כך גם המבט הפנורמי והצילום בתנועה. מבחינה אופטית הראייה המכנית (של המצלמה) פועלת כמו הראייה הפיזיולוגית (של העין), אבל מבחינה כימית התהליך שונה, כמובן, משום שהרשתית מעבירה את המידע החזותי באופן שוטף לתרגום במוח ואילו הצלולויד צובר מידע זה בתגובה כימית המצטברת בכל משך החשיפה על משטח מוגבל של סרט צילום.

שמי לונדון היו מול המצלמה בפרק זמן ובתנאי סביבה מסוימים ונרשמו כצבעים עזים על סרט הצילום. חלון אחורי, לונדון 1997, לא צופה אל העיר ולא חושף סיפור מתח מבעד לחלונות אחרים, אלא משקיף אל השמים ומגלה שם דרמה של צבעים שמבליטה את תעתועי התפיסה - זו של החושים וזו של המכניות, ומעלה שוב הרהורים על הכמייה האלכימית לראות את האור, לא את האור החוזר מאובייקטים או מחלקיקים באוויר אלא את האור עצמו. הצילום מהבית שאינו במולדת מתגלה כמסע שאינו גיאוגרפי. מה שהיה שם אינו רק מול החיזיון אל מול המצלמה אלא גם מה שהיה שם קודם, פעם, בזמן שלפני המצלמה. בקטע "פנורמה קיסרית", בפרק "רחוב חד סיטרי", כותב ואלטר בנימין:

"ככל הדברים המאבדים את סימני הזהות שלהם בתהליך שאין לעצרו של עירוב וזיהום, ומשהו

ומנופים נישאים מעל האיצטדיון שהקים היטלר בברלין. יש צבעים חזקים בשמים הריקים של לונדון
והרבה צבעים בין המרפסות, החלונות וחורי היריי ברבי הקומות של סרייבו, שנבנו אחרי המלחמה ההיא
והופגזו במלחמה הזאת. והרבה צבעים ומשבצות בין החלונות והדלתות והקירות הערוכים בתבנית דומה
לזו של סרייבו, רק נמוכה יותר ולא ירויה, במבנים של בתי ספר באנגליה שנבנו אחרי המלחמה ההיא
ולא הוטרדו גם מכדור תועה אחד של המלחמה הזאת. ויש הרבה צבעים ושבילים ומישורים והרים
ואבנים וקצת שמים במידבר שהוא עכשיו ישראל (לא הרחק ממידבר אחר שיוחד לו בתורה ספר
שלם בעברית ועוד הרבה סיפורים), חלק מאזור שעל המפה מסומן היום כשטח A ו-B ו-C לועזי.

כמה חלל שוקל דימוי

"שבר ענן / הוא שבר הזמן. / כמה זמן יכול / ענן להחזיק / את המים? / כמה מים /
שוקל ענן? / מה משקל דג? מה מושך אותו? / כמה זמן / שוקלים המים? כמה זמן שוקלים
ת'עצמם מים? / המפל הוא מפלה / של הזמן העומד". [2]

(אבות ישורון, "כמה זה שוקל", 2.8.1987).

2. אבות ישורון, אדון מנוחה, הקיבוץ
המאוחד, 1990, עמ' 87.

75,000 צופים בוומבלי או עקבות כמעט בלתי נראים בשלג בבירקנאו - גרשט מעמים את התצלום
בפרטים או מרוקן אותו עד לנקודה שהדימוי כמעט קורס, מתפוצץ מדחיסות או מתאדה ונעלם בנייר.
כשהוא בודק את מידת הזיכרון של הצילום, את היכולת שלו לעמוד בדחיסות או לאחוז בריק, הוא
שואל שאלות על ייצוג, על העין והמצלמה, על הראייה והידע והתפיסה. התשובות שהוא מקבל קשורות
לזמן ולהיסטוריה ולמקום, לזיכרון. הוא לא שואל האם הטבע זוכר או מה זוכר הנוף, אלא איך הטבע
נרשם בצילום וממתי ומאיפה הרישום הזה (הנוף) הופך לזיכרון. הצילום שלו שנתונים ליער להתחמק
מאחיזתו בדימוי, והכותרות שלו שלא נותנות גם לדימוי חמקמק להשתחרר מחיבוק הדוב של ההיסטוריה
("רעש לבן", פולין 1999), מעידים מבעד השמים של אנגליה, היערות של פולין, הצלקות של בוסניה
והארץ של המידבר, שהמושג הקשה ביותר הוא בית. ומפני שמשא הבית על הגב הוא כבד כל כך,
האשליה של הקלות היא בשוטטות מחוץ לקונכיה כמו חילזון שהשאיר את ביתו מאחור. גם בלי קונכיה
הוא עדיין מזוהה כחילזון, ולכן המסע בלי הבית הוא כמו מסע האלכימאי, והכמיהה לתפוס את האור
בהתגלמותו דומה לאשליה של התפרקות מטען הבית מן הגב. צריך להוריד את המבט מהשמים, דרך
יערות ומלחמות ואיצטדיונים, עד למקום שעומדים בו על הארץ ורואים את מה שתמיד שמעו, כבר
בשמים של לונדון, שהם גם השמים של המידבר. כך מבינים שהקלות המיוחלת היא האשליה. ואלטר
בנימין ב"ילדות בברלין סמוך ל-1900", בקטע "בוקר חורפי", כותב כי לכל אדם יש פיה המאפשרת

מעגלים: שיבת המשוטט היא גם צאתו

נילי גורן

כשמצלמים את הטבע או מציירים או מתארים אותו, הוא הופך לנוף. כשנותנים לתמונה או לתיאור הזה שם הוא הופך למקום. למצלמה, כמו לטבע, אין זיכרון היסטורי, אבל התוצר שלה, התצלום, הוא אובייקט שנתון למבט ודרך המבט - פועל יוצא של תרבות, הופכים תצלומי נוף למושאי זיכרון. מטען הזיכרון הוא כפול - הנוף נטען בזיכרון היסטורי של המקום והתצלום נטען בזיכרון פיקטוריאלי של מסורות תיאור.

תלי תלים של מלים נכתבו על האובייקטיביות של הצילום, על היכולת שלו למסור תיאור נאמן של הטבע, על מוטיב המוות המצוי בו מעצם היותו פעולת הנצחה, על תכונת האלמוות המלווה אותו בדיוק מאותה סיבה, על העדות האולטימטיבית שהוא מספק, על כוחו לתעתע בצופה, על הקשר החמקמק שלו למציאות, על היותו בדיה מושלמת. במסע מ"עפרון הטבע" של טלבוט, דרך "הבהלה לשחזור" של ואלטר בנימין, "זה היה שם" של רולן בארת ועד "קריסת הייצוג" של בודריאר ו"קריסת האמת הפרשנית" אצל דרידה, נותרו מעט מעפילים בדרך אל "פסגת" הסימולקרה ונותרו מעט פסגות פנויות, כי ההרים נפרסו למישור. נראה שהדיון בייצוג, בדינמיקה של מסמנים, בנוכחות המחבר, בדימוי, בדמיון, ובהדמיה, פינה מקום גם לפוליטיקה של המבט, של המשטר והמוסד, לשאלות על זהות ומקום, על דם, על אדם, על אדמה ועל זיכרון.

אורי גרשט עדיין יוצא למסעות ונראה שכל השאלות, הישנות והחדשות, עדיין מעסיקות אותו, אבל הדרך הלא צפויה שבה הוא מחבר את השאלות עם מקומות היא הלא נודע במסע שלו. שאלה המוכרת ממקום אחד הוא שואל במקום אחר (המוכר גם משאלות אחרות), אבל הצילום שלו מראה שכל המקומות מתאימים לכל השאלות והמסע שלו הופך כמו ברוב סיפורי המסעות (אם לא בכולם) למסע מטפיזי, שהמטרה שלו - כמו בספרות - נמצא בין המסע הפנימי למסע הפיזי. למשוטט או לנווד אין זהות; הוא רואה רחוק גם כשהוא מתבונן מקרוב, הוא כמו מביט מראש ההר מ"מקום שבו אולי כמו הר נבו, רואים רחוק, רואים שקוף".[1] בפולין של גרשט אין גדרות ומגדלי שמירה, יש מריחות של תנועה ירוקה בתצלומי יערות מבעד חלון הרכבת מקרקוב לאושוויץ, יש לובן שכמעט נעלם בלבן של נייר הצילום בשלג בבירקנאו. יש 75,000 צופים על היציעים בתצלום של איצטדיון וומבלי זמן קצר לפני הריסתו, אלפי כסאות ריקים באיצטדיון האולימפי במינכן שלושים שנה אחרי אולימפיאדת 1972

1. "רואים רחוק, רואים שקוף", מלים: יעקב רוטבליט, לחן: שמוליק קראוס.

מצטברים באמצעות תצלומיו לסיפור גדול בהרבה, סיפור על עמים ומלחמות והיסטוריות ואוטופיות ומלנכוליה. הסיפור האחר, המשוקע בתצלומים ונארג בהם, הוא הסיפור שסיפרתי כאן. סיפור זה עוסק בדיאלוג של הצלם במסעותיו אלה עם האמנות ועם המודרניזם. זהו סיפור על תנאיה המחמירים של הצורה ועל סוג מסוים של קשב לדימוי. זהו סיפור על החיפוש אחרי סוג מסוים של מרחב - אי שם בין האופק לבין המסגרת, בין הפרספקטיבה לבין פני השטח, בין העקבות לבין הסימן. זהו חיפוש אחרי אותו מרחק נכון שממנו ניתן לראות את הדברים נכוחה.

מאנגלית: דריה קסובסקי
עריכת תרגום: אסתר דותן

עצמו. אנתוני וידלר, בדברו על תולדות מושג המרחב עצמו, אמר:

"חלום הנאורות על מרחב רציונלי ושקוף שעבר בירושה לאוטופיזם המודרניסטי, הופרע מלכתחילה
בגלל ההכרה כי המרחב ככזה הושתת על בסיס אסתטיקה של אי ודאות ושל תנועה ועל
פסיכולוגיה של חרדה, בין מלנכוליה-נוסטלגית ובין מטרימה-פרוגרסיבית." [5]

Anthony Vidler, .5
Warped Space, MIT Press, Cambridge
Massachusetts, 2000, p. 3.

דומה שפנורמות אלה של גרשט חושפות אי יציבות כזו בדיוק בפרויקטים האדריכליים היוקרתיים
וההחלטיים מדי, המסמלים בעבורנו את המודרניות שלנו.

היסטוריה

תיאוריית הצילום עסקה מאז ומעולם בזמן - בדרך הפרדוקסלית שבה הדימוי הצילומי עוצר את הזמן
ומותח את הרגעי לכמעין נצח, ובאופן שבו הוא מתערב בהבנתנו את העבר, מנכיח אותו בעבורנו,
ובתוך כך מזכיר חד משמעית את עובדת ריחוקו. יתירה מזאת, הצילום הפך להיות מטפורה דומיננטית
לפעולות הזיכרון: הפרגמנטריות המלנכולית שלו, התהליכים הכימיים האיטיים של פיתוח, הדפסה
ודהייה עם הזמן, הארכיון והאלבום - כל אלה הם מרכיבים של הזיכרון הצילומי המעסיקים אמנים
ותיאורטיקנים. האחרונים אף עסקו באופן שבו טכנולוגיות צילומיות הופכות להיות כוחות המשבשים
את תחושת ההיסטוריה שלנו. הוגים, דוגמת ואלטר בנימין וזיגפריד קרקאואר, סיפקו תבנית מחשבה
באשר להשפעות של המודרניות ובאשר להשתרשותה של הסובייקטיביות המקוטעת. הצילום בכתביהם
הוא אחד הסוכנים המכריעים למעבר ממושגים של נראטיב למושגים של מונטאז', מרציפות לקיטוע,
מאחדות לריבוי ולהעתקה. את ההיסטוריה בעידן המודרני ניתן להבין אך ורק על ידי הפנמת הקיטוע,
על ידי איחוי שברים והסמכתם זה לזה. מנקודת מבט זו הגיאוגרפיה מדיחה את ההיסטוריה, המתפרסת
על פני אתרים מרובים של ייצור, ומהווה חלק מפוליטיקה של מרחב ושל זמן.
תצלומיו של אורי גרשט בוחנים את ההיסטוריה באמצעות שפת המרחב: ראשית, המרחב בבחינת
גיאוגרפיה, וזאת על ידי תיעוד המקומות שאליהם נסע; ושנית, המרחב בבחינת תבנית חזותית למדידת
העולם ולהצבת האני ביחס אליו. לפיכך, התצלומים ממלאים תפקיד בשני סיפורים שונים בתכלית.
האחד הוא סיפור העוסק בצלם ובמסעות הרבים שאליהם הוא יוצא; תמיד מתוך תחושה של פתיחות
ושל ציפייה, תמיד בגפו. על פי רוב עם ספר בתיקו שיעניק לו השראה נראטיבית, בבואה לקורותיו.
זהו סיפור על הצלם כמספר סיפורים, על יחסיו המדומיינים עם המקומות שבהם הוא מבקר, על
האנקדוטות שהוא מלקט, על אקראיות ועל מזל, על הפרטים שהוא רואה ומתעד ועל האופן שבו הם

האדריכליים שלו מגלם חקירה של דילמה זו ממש; הוא פונה לאינדקסיאליות התמידית של הדימוי הצילומי על מנת לפרק את המרחב הטהור של המצע המודרניסטי. הצילום, כטכנולוגיה המעורבת מיסודה באופן שבו אנו ממשיגים את הזמניות ואת ההיסטוריה, ממקם את עצמו בנקודת הגבול של האסתטיקה המודרניסטית - בנקודה שבה הרעיון של מצע טהור נטול רפרנציאליות, הינו בלתי מתקבל על הדעת ומוכרע בלחץ המורכבות של מאורעות ממשיים, של ההיסטוריה ממשית ושל זמן ממשי.

איצטדיונים

עיסוקו של גרשט ביחסים הדיאלקטיים שבין המצע המודרניסטי המושטח של הדימוי כציור לבין המורכבויות הגלומות בזיקתו של הצילום לזמן ולהיסטוריה, חוזר ונשנה בדרך חדשה בתצלומים של איצטדיוני כדורגל. דימויים פנורמיים אלה של מונומנטים לאומיים-ראוותניים עכשוויים נשענים על תחומי התעניינותו הרבים: בניית זהויות לאומיות, אדריכלות כביטוי לאידיאליזם אוטופי, זיווג בין רהב למלנכוליה, שיבוש צילומי של מוסכמות הזמן והמרחב הציוריים. אף שדימויים אלה הם, קרוב לוודאי, המשוכעשעים ביותר שיצר שיצר עד עתה - שכן הם נטועים בתרבות הפנאי ולא בטראומות מלחמה, והם מאמצים את המראה הספקטקולרי המשתלב היטב עם תרבות של צריכה ומסחר - הרי הם ממשיכים רבים מן הנושאים שעמדו בבסיס יצירתו עד כה.

מכיוון שקבוצת עבודות זו צולמה במצלמה פנורמית מסתובבת, זמן החשיפה הממושך מתורגם בתצלום למלבן צר וארוך. המרחב האליפטי של האיצטדיון, כפי שהוא נחווה על ידי דמות העומדת במרכזו של מגרש הכדורגל, מתורגם לצורה דו ממדית ארוכה וגלית, שבעת ובעונה אחת מכילה את זמן הסיבוב ומדכאת אותו. הפורמט הפנורמי מושתת על מבט של צופה הניצב במרכז, ואולם אופן הייצור הפנורמי מדיר את הצופה מעמדתו המרכזית. טענתי במקום אחר כי המשיכה לפורמט הפנורמי בפרקטיקה העכשווית, בניגוד בולט לשימושיו בראשית המאה ה-19, היא סימפטומטית לביזורו של הסובייקט ביחס להיסטוריה: אפקט טכני ספקטקולרי הופך להיות אמצעי המאתגר את מעשה הצפייה ומצביע על מורכבותו; מעשה הייצור הופך לפטיש; והזמן עצמו מתגלה כאפקט ולא כנושא הייצוג.

הפנורמות של גרשט הופכות את האיצטדיונים לבדיות בעלות ממדים הזויים, המשקפות את האמביציה הגרנדיוזית המונחת בבסיסם. אך תמונות אלה צולמו, כמובן, לא מנקודת מבטו של הצופה הרגיל ביציעים, אלא ממרכז השדה, מנקודת מבטה של המצלמה. בחלק מן הדימויים המצלמה מסתובבת לא פעם אחת, אלא פעם וחצי, וכך מדגישה את תחושת המלאכותיות של הדימוי. סילוף המרחב באמצעות הדימוי קשור להכרה האירונית באי אפשרותה של הכמיהה המרומזת בפרויקט האדריכלי

ועל ידי האופן שבו גריד זה ממוסך ומושטח שוב באמצעות תבנית השתי וערב של גדר דמויית חוליות שרשרת. אולם בתוך אותו מבנה מסורג של אחידות וחזרה, המעלה קונוטציות ברורות למערכת הייצור של תעשיית החינוך, צצים פרטים קטנים וטורדניים, דוגמת וילון קרוע, רישום המודבק ברישול על חלון, תריס ונציאני תלוי שלא כשורה. כל אחת מן ההתרחשויות הללו מצביעה על מקריות שאינה יכולה להיות מוכלת במסגרת נוקשותו של הדגם האסתטי הנאכף.

אחד ממוקדי המתח העיקריים בעבודות אלה מתקיים בין ביסוסה של רטוריקת הגריד ככלי קומפוזיציוני המשטח את הדימוי לבין תיעוד ההתרחשות המקרית המזדמנת במסגרת תצורה זו. הגריד, כפי שטוענה רוזלינד קראוס, הוא אמצעי בסיסי רווח במודרניזם, המשמש בקביעות לארגון פני השטח של הציור המודרניסטי המופשט. בהיותו נעדר היררכיה או מרכז, הוא דוחה מעצם טבעו נראטיב, זמן, מקרה. פריסתו ייצגה ניסיון להגדיר מרחביות טהורה העומדה בפני רפרנציאליות, ולפיכך תוכל להגדיר את המצע החומרי של התמונה כהתחלה הראשונית המוחלטת של מדיום הציור עצמו. ביקורתה של קראוס על מרכזיות זו של הגריד בעשייה המודרניסטית היתה כרוכה באישור מחדש של הרפרנציאליות ההכרחית של הגריד עצמו. קראוס ניסחה שתי הבחנות חשובות: הראשונה, הגריד מכפיל תמיד את פני שטחו של הבד, הוא

"...נותר בבחינת תבנית, המתארת היבטים שונים של ה'אובייקט הראשוני': באמצעות הצורה המרושתת הוא יוצר דימוי של התשתית הארוגה של הבד; באמצעות רשת הקואורדינטות שלו הוא מכוון מטפורה להנדסת המישור של השדה; באמצעות הישנותו הוא מעצב את התפשטות הרצף הרוחבי. לפיכך, הגריד אינו חושף את המצע ומערטל אותו, אלא דווקא מסווה אותו באמצעות חזרה". [3]

ההבחנה השנייה של קראוס היא שהגריד אינו יכול לחמוק מהתייחסות לפרקטיקות מסורתיות שבהן שימש אמצעי להעברת מיתווה אל מצע הציור,

ו"לפיכך, אותו בסיס שהגריד חושף לכאורה, כבר שסוע מבפנים בעקבות תהליך של חזרה ושל ייצוג: הוא תמיד כבר מחולק ומרובה". [4]

דבריה של קראוס מפנים את תשומת הלב לבעיה מרכזית הנטועה באסתטיקה המודרניסטית: התשוקה האבודה מראש למרחב טהור נטול רפרנציאליות והקריסה התמידית של מרחב כזה לרפרנציאליות ולחזרות. במובן מסוים, האופן שבו גרשט משחק עם הכלי הרטורי של הגריד במסגרת התצלומים

3. Rosalind Krauss,
"The Originality of the Avant-Garde"
(1981), re-printed in **Art in Theory 1900-
1990**, eds. Charles Harrison & Paul Wood,
Blackwell 1992, p. 106.

4. שם.

הציור ושל האדריכלות ולתיעוד הצילומי עצמו, נוטים לעבר האלגורי. העבודה ללא **כותרת** מתוך הסדרה "אחרי המלחמות", בוסניה 1999, ממזגת את כל הסוגיות שהועלו כאן; קיר בגוון צהוב עמוק ממלא אותה, ולמעשה, מצע הצבע של הקיר נראה זהה כמעט למשטח התמונה. המראה המונוכרומי נשבר על ידי גרם מדרגות ספירלי מתכתי המוביל לדלת מרכזית. הצל שמטילות המדרגות יוצר פס אלכסוני כהה הגולש לעבר הפינה הימנית התחתונה של התמונה. זהו דימוי מודרניסטי מובהק, המאזכר את הצלמים המודרניסטיים המוקדמים של שנות ה-20 של המאה ה-20, ואת אמונתם בהיתכנותה של שפה צילומית חדשה שתעיד על העידן המודרני, שפה צילומית ששולבה בשפה חזותית של עיצוב, של אדריכלות ושל ייצור תעשייתי. אולם הקיר נפרץ גם בדרך נוספת: הנקודות השחורות המפוזזות על פניו הן סימני ירי - עקבות לעימות שמתקיים מעבר למרחב הצילומי, עקבות המקבעים את התצלום בהיסטוריה אחרת, בזמן אחר.

מ ב ע ל י י ד ע

האדריכלות המעסיקה את גרשט בסרייבו, חולקת מורשת משותפת עם סדרת בתי הספר שהוא צילם באנגליה. בניינים אלה, שאת התפתחותם ניתן לראות גם כחלק מתהליך של התחדשות פוסט-מלחמתית שהחלה בשנות ה-50 המאוחרות ובמהלך שנות ה-60, ייצגו את המחויבות הלאומית לחינוך ממלכתי ואת רעיון החברה המריטוקרטית (שלטון המוכשרים), ובמובן מסוים סימלו גם את התפיסה כי באמצעות מערכת החינוך תעוצבנה עמדותיהם של אזרחי החברה המודרנית. המבנים הטרומיים המודולריים מובנים במסגרת אותו גריד מודרניסטי על מקצביו החזרתיים, המגולמים כאן במלבנים ריקים של צבע ושל זכוכית. גם אלה, כבניניה של סרייבו, כמו מבכים סוג של אוטופיזם ממלכתי: התצלומים מתעדים בקפידה את התשתית הדוהה והמתקלפת של מבנים שאמורים היו לייצג את החדש.

אם צלה של המדינה המודרנית חקוק על פני מבנים אלה, הרי פני השטח המתגלים בתצלומים הם שבריריים ורזים. שוב אנו נקראים להרהר בקו המפריד בין המודרניות לבין עולם הטבע, זמן הטבע. כל אחד מן הבניינים הללו ממוקם בלב מדשאה מטופחת; השתילים הרכים שנשתלו בעת הבנייה צמחו בינתיים והיו לעצים קטנים. מכאן, כל תצלום חובק, למעשה, שתי אמות מידה של זמן: הזמן הדרוש לעץ כדי לצמוח וטווח הזמן שבמבמהלכו הבניין החדש מתבלה. בכמה מן התצלומים משתקפים בחלונות הזכוכית של המבנים העצים שבחזיתם. תחושת הארעיות ביחס למבנים עצמם מועצמת באמצעות האופן שבו הם מוצגים כמסכים דקים, דחוסים בין שכבות של עלווה. ייצוג המבנים כמסך מודגש גם על ידי האופן שבו המבנה המסורג של החלונות ושל הלוחות הטרומיים ממלא את המרחב באחדים מן התצלומים,

לעיניו. המרחק בין שני המבטים הללו רב מלהכיל: הוא יוצר סתירה בתוך משטר פרספקטיבי נתון. יתירה מזאת, דומה שהתמונה כמו עולה לנגד עינינו בשטיחות מודרניסטית מרומזת, שאינה מתיישבת עם המוסכמות הציוריות של הנוף הארקדי. בתגובה לעימות שקט זה של פרספקטיבות חזותיות, אנו הופכים קשובים יותר, זוכרים היכן אנו נמצאים: במעין ארקדיה, אך גם על הגשר במוסטאר, עיר למודת אלימות - מקום שתושביו משתזפים בשמש, אך גם עושים מלחמה.

דיאלקטיקה זו שבין שטיחות מישור התמונה לבין הנראטיב ההיסטורי ניכרת גם בתמונות אחרות של גרשט מבוסניה. תצלומים אלה צולמו בשנת 1999, במהלך מסע לסרייבו, לאחר הקרבות. הם מתעדים פגעי מלחמה מוכרים: בתי דירות ורבי קומות מופצצים, אזורים הרוסים, ובתוכם עקבות של חיי יומיום נמשכים. הנה גבר יושב על מרפסת סמוך לחבל כביסה ולצדו מרפסת שקרסו; והנה צלחות לוויין מזדקרות כמו פרחים הנובטים בסדקי קירות. המוטיב המרכזי בסדרה זו הוא, למעשה, בית הדירות המסמל בשביל גרשט מודרניזם אוטופי. בית הדירות הזה הוא עדות לתכנון שלאחר מלחמת העולם השנייה, והוא מייצג הנדסה חברתית מודרניסטית, שחזונה הוא שוויון וסדר חברתי אוטופי. בניינים אלה, על טורי חלונותיהם ומרפסותיהם הצפופים, מרדדים את מורכבויות החיים החברתיים לצורניות גרידא, לאחידות של הגריד ולמשטחים בהירים של צבעי יסוד, אך בו בזמן הם קשורים גם לניסיון להציע כיוון לעולם עתידי. במובן זה, סימני העימות הצבאי המחרידים ופוצעים את פני השטח הם חריפים ונוקבים על אחת כמה וכמה.

בתצלומיו של גרשט, הסטרוקטורה הבוהקת של המודרניות היא היוצרת את הגריד שביסוד הקומפוזיציה שלו. הקירות הלבנים, הקווים השחורים והתריסים הצבעוניים בחלונות מחלקים מרחב ציורי שטוח המעלה על הדעת את ציוריו של מונדריאן. התייחסות זו למצע הציור היא נוכחות קבועה העוברת כחוט השני בכל הסדרה, ומכוונת אותנו לעבר אתר צפייה מרוחק. מעמדה זו, התצלום עוטה מעין אחידות דמוקרטית. המצלמה מתעדת אך ורק את המרחב, ומונעת מאיתנו כל נראטיב או מלודרמה. הפרטים, המעוררים את תשומת לבנו תוך כדי התבוננות בדימויים אלה, מרמזים על חיים המתנהלים מאחורי הווילונות המוסטים ומפלחים את פני השטח בחוטי ההיסטוריות והסיפורים האינדיווידואליים שלהם, כשם שהמשטחים החלקים של הקירות המתוארים מנוקבים בסימני פגזים וכדורים. הצילום כמרחב של מידע, כגודש של פרטים, מסתנן בעקיפין אל תוך המרחב הניטרלי של הציור, ובכך מתריע על האירוניה הטמונה באי-מספיקותו שלו כאמצעי לתיעוד ההיסטוריות המרובות השותפות למצב של מלחמה.

במובן מסוים, תצלומים אלה, באופן שבו הם מרבדים סדרה של התייחסויות למודרניזם של

משכבם אלפי שנים באין מפריע, מקום שבו אירועי ההיסטוריה מוצבים אל מול הזמניות המחזורית, הרפטטיבית והאינסופית של לילה ויום. זהו מרחב של הנשגב. אך את המרחבים האלה חוצים עקבות צמיגים של כלי רכב - אינדקסים להיסטוריות קרובות יותר של חקירה, שליטה, הפרחה, קולוניזציה, מלחמה.

במידת מה, ריקות המידבר כמושא לייצוג בצילום מקרבת אותנו למונוכרום בציור. היא מתקרבת למעמדו של הבד הריק - מרחב האי התרחשות. ועם זאת, גרשט מציב את התצלום שלו על סף מרחב מודרניסטי צרוף זה. קרקע המידבר בתצלומיו מושטחת, אך היא אינה חובקת כול - בראש התמונה משתרע קו האופק הצר. תצלומיו של גרשט מעלים את התהייה מה אירועים מתרחשים בין גבולותיו של אופק זה: מן הסתם משאיות צבאית חצתה בדהרה את השטח החשוף הזה, נער בדואי רועה באקראי את עיזיו על פני גבולות פוליטיים בלתי נראים, סנה בוער עולה באש לעת ליל, עקבות הצמיגים והאדמה החרוכה מוארים בלילה באור אימתני על ידי פנסי מכונית. התרחשויות אלה עוטות אמביוולנטיות לירית על רקע המידבר: ההתנגשות בין המודרניות לבין עולם הטבע מתגלה כעימות בין שני סוגים שונים של זמן. מבטה האדיש של המצלמה מציע מרחב המאפשר את ריבודם של כמה סוגי זמן: הקוסמולוגי, ההיסטורי וכן זמן ההתרחשות הטריוויאלית, היומיומית, השגרתית; אלה מכונסים בתמונה אחת ומושהים שם, במרחק, במעין א-זמניות תלויה ועומדת.

סרייבו

איזה ריחוק דרוש מהתרחשויות על מנת לראות דברים נכוחה? זהו, כמובן, ריחוק שיכולים לייצר אך ורק שדות השיח החזותיים שהונחלו לנו: בדיאלקטיקה שביניהם, בעימות שבין משטרים פרספקטיביים שונים, אנו נאלצים להיות קשובים יותר. נהר זורם חוצה את העיר מוסטאר שבבוסניה. אנשים יורדים אליו בקיץ בשעות אחר הצהריים כדי לשחות בו או לדוג. רחב וירוק, הוא מפלס את דרכו בין הגדות מכוסות העצים שבפאתי העיר. קרני השמש בוהקות על שרטונים בגוון לבן-פנינה, הנראים עם עיקול הנהר בין הסלעים. במרחק נראות דמויות זעירות של משתזפים ושל שוחים המתענגים בחום השמש. זוהי סצינה הצופנת בתוכה את כל האיכויות של ארקדיה ואת כל המוסכמות של מסורת הציור המתלווה אליה: הנוף פרוס פנורמית בעולם אידילי של פנאי והתענגות, המתגלים בתיווך המבט של "הסדר הטבעי". בקדמת התצלום, מעט שמאלה ובגבו אלינו, נראה דייג ניצב על הסלעים, משליך את חכתו אל תוך המים. אנו, הצופים, מצויים על הגשר מאחוריו. אולם תשומת לבנו מופנית כלפי מטה, אל הדייג, הניצב שם במכנסיים אדומים קצרים. המוסכמה הציורית מרמזת כי עלינו להתבונן בסצינה מבעד

מפוספסת של גוני אפור. התצלום שטוח. מישור התמונה מציב אותנו כצופים בתוך הא-זמניות של האסתטיקה המודרניסטית. אולם מצע חזותי מתומצת זה של הדימוי מוכפל מכוח אי היציבות הפתיינית של עצם הצילום - לא ניתן להתעלם מכך שזהו מקום ממשי שבו התרחשו אירועים ממשיים ומחרידים. המצע האפור כהה של הדימוי הוא גם פני שטחו הקפואים של אגם שאל קרבו הושלך אפרם של אלפי בני אדם. פריעה של משטח הקרח מזכירה שזהו עדיין, גם עתה, מקום ממשי ורגע פרטיקולרי בזמן. האוטונומיה האובייקטיבית של העדות הצילומית, בשילוב עם תחושת ההתמדה העיקשת של עולם הטבע, מדגישים את האדישות המוזרה, המשותפת למצלמה ולמקום, ביחס למאורעות אנושיים. ואולם, התצלום מקדד סוג של סימבוליזם לירי רפלקסיבי: הקרח הקפוא מסמל את הקפאת הזמן על ידי הצילום; פני שטחו צופים הסוד והבלתי מתמסרים מסמלים את ההתנגדות למשמעות שהדימוי הצילומי חייב תמיד לייצג; הסדק בקרח כנקודה מייצגת טראומה או אירוע הטורד את הווייתו הא-היסטורית התמידית של הזמן בעולם הטבע. אם כן, מדיום הצילום עצמו מאוזכר בתצלום ככלי להרהור על האופן שבו אנו מודעים את הזמן, מתעדים אותו ושוזרים אותו אל תוך הנראטיבים של ההיסטוריה.

שני סוגי זמן אלה - ההיסטורי והקוסמולוגי - מתמזגים ביתר שאת בתצלומי המידבר. למידבר יש מעמד ייחודי במסגרת הדמיון התרבותי המודרני. במונחים מיתיים, זהו אתר של היעדר, של ריקות, מרחב שמעבר לעיר ולחברתי. אם העיר הפכה לסמל האמבלמטי של המודרניות, הרי המידבר הוא האחר שלה, ואת כל צמדי הניגודים הבינאריים שבאמצעותם מובחנת התרבות מן הטבע, ניתן למפות לכלל קיטוב בין שני מרחבים אלה. לפיכך, המידבר מוצב באורח מיתי כמה כמה שמצוי מחוץ למודרניות ומחוץ להיסטוריה, ואלה החיים או השורדים בו עוטים בדמיון המודרני דוק רומנטי מסתורי. במונחים נראטיביים, זהו מקום המצוי מעבר לחברתי, מקום שהפרט יכול ללכת אליו או להיות מגורש אליו רק כדי לשוב, בדרך נס, שונה או מעושר ברוח חדשה. המידבר פועל אפוא כמעט כמעט כסמל לגבולות גיאוגרפיים והיסטוריים גם יחד: מעבר לגבולות אלה מצוי המרחב האינסופי ונטול האינטרס של הזמן הקוסמולוגי.

במציאות, כמובן, המידבר הוא לעתים קרובות המקום שבו ההיסטוריה מתגלמת ומלחמות מתנהלות. הסימבוליזם הייחודי ורב העוצמה של המידבר מבטיח כי הוא ייחקק בסיפור התקומה ההיסטורית של זהויות פוליטיות ולאומיות מודרניות, אף שהוא אוצר בתוכו עמדה חיצונית להן. מידבר יהודה שבפאתי ירושלים הוא בדיוק מקום כזה. בתצלומיו של גרשט המצלמה מתעדת במעין אדישות את המרחב העצום של המידבר כמקום שבו הגיאולוגיה נחשפת, מקום שבו סלעים יכולים לרבוץ על

הרדיקלי של השדה החזותי, זה שואלטר בנימין קידם בברכה וציין שנבע מהתפשטותן של טכנולוגיות השעתוק, היו, כפי שטען בנימין עצמו, השלכות מרחיקות לכת על היחס לצורות אמנות מסורתיות, ובמיוחד לציור.[1]

התצלום המונוכרומי מתייחס אפוא לשתי היסטוריות שונות של השדה החזותי. על כן הוא אינו יכול אלא להיות אירוני: הוא חייב להציע לצופה אפשרות להתייחס לתצלום כאל ציור טהור, ובד בבד להצביע על אי אפשריותו של מפגש זה. עליו להיות תמיד אסטרטגיה שנועדה מצד אחד לעורר תהייה על היעדרה של עמדת צפייה אסתטית צרופה וחסרת חפץ-עניין, ומצד אחר, להשתמש בעמדה זו כאמצעי חתרני בהתייחסות להיסטוריה.

פיטר אוסבורן, בדברו על האסתטיקה המודרניסטית, טען כי אחת הסוגיות המרכזיות במודרניות היא אי יכולתנו להמשיג את ההיסטוריה. לדבריו, זוהי אי יכולת הנובעת מניתוק ההיסטוריה מן הזיכרון וצמצומה לכלל סדרה של טכנולוגיות יצרניות. בהקשר זה הוא גורס כי חווייית מעשה האמנות, המרחב של האסתטי, מציעה תחום שיפוט חשוב של א-זמניות שממנו תיתכן רה-היסטוריזציה של החוויה:

"...על מנת לשמר את האמנות העכשווית כצורה של התנסות היסטורית, עליה להוסיף ולהחליף מבעד לצורה אסתטית א-זמנית בדרכה לרה-היסטוריזציה של חיי היומיום". [2]

אחד המפתחות להבנת יצירתו של אורי גרשט הוא האופן שבו, באמצעות התייחסות למרחב הדימוי כאל מרחב הציור המודרניסטי, הוא מנצל את הא-זמניות של האסתטיקה המודרניסטית כדי לחקור את יחסו למורכבויות ההיסטוריה. הדימויים המודרניסטיים של המונוכרום, של השטיחות, של הגריד ושל החזרה, העומדים בבסיס עבודתו, מתווים מרחב חזותי שבמסגרתו אפשר לקרוא את התצלום. הם מדגישים את המתח המתקיים בין תצלום הנצפה כאילו היה ציור לבין הזמניות המורכבת של התצלום עצמו.

אחד התצלומים מאושוויץ - אגם, בירקנאו 1999 - מתאר אגם קטן וקפוא בשולי יער. הוא מעלה באוב היסטוריה של פרשנויות צילומיות אלגיות על נושא זה. הניגודים העזים בין שחור ללבן ומראה העצים הפגיעים והנוגים, הם בבחינת ציטטות מלקסיקון סימבוליסטי מוכר. אולם אגם קודר ודומם זה הוא לכאורה מקום המנוחה של אפרן של כל אותן גופות שנשרפו במשרפות המחנה. מבט מדוקדק יותר מלמד כי העבודה ניחנה בדיוק צורני המתדמה לשטיחותם של מצע הציור המודרניסטי. המרחק הפרספקטיבי נשלל באמצעות מיקום קצהו המרוחק של האגם כרצועה צרה הנמתחת לרוחב חלקו העליון של התצלום: פס לבן דקיק של שלג, קו קטום של גזעי עצים המתומצתים לכלל רצועה

1. ואלטר בנימין, יצירת האמנות בעידן השעתוק הטכני, תרגום: שמעון ברמן, ספריית פועלים והקיבוץ המאוחד, תל אביב 1987.

Peter Osborne, .2
Philosophy in Cultural Theory,
Routledge, London and New York, 2000,
p. 85.

של חשיפת יתר, שבו לא ניתן לראות דבר. שדות השלג הלבנים מוחקים אט אט את העבר.

בעבודה עקבות (מתוך הסדרה "רעש לבן", בירקנאו, פולין 1999), טביעת הרגל מתחת למעטה השלג נראית אך בקושי; טביעת הרגל כסימן של נוכחות אנושית, של היסטוריה, תתכסה עד מהרה ותישכח. אולם טביעת הרגל מצפינה סימבוליזם כפול. לפילוסופים היא היתה מאז ומעולם דוגמה ראשונה במעלה לאינדקס, סימן שמותיר האירוע עצמו. הצילום מתאפיין באיכותו האינדקסיאלית; העובדה שאור הבוקע מאירוע ממשי כלשהו משאיר את רישומו על סרט הצילום, היא זו שמלכתחילה מעניקה לצילום את כוחו כעדות. דומה שעבודתו של גרשט, בריקות הלבנה הצרופה שלה, כמו קוראת תיגר לא רק על מחיקת ההיסטוריה, אלא גם על יכולתו המוגבלת של הצילום לייצגה.

בתצלום זה, גרשט מעלה באוב את המונוכרום, שהוא, מבחינה היסטורית, נקודת הגבול של סירוב הציור לייצוג. ניכר שתצלומיו משחקים עם יחסי הגומלין שבין ערכו התיעודי של התצלום עצמו ככלי אובייקטיבי של תיעוד, לבין מערך של התייחסויות מרומזות לציור המודרניסטי ולהשקפה האסתטית נטולת האינטרס שהוא תובע מצופיו. הציור המודרניסטי הופך בתצלומיו לכלי רטורי המסמן אופן התבוננות מסוים, מרחק נכון, המתנה את קריאת התצלום עצמו.

ציור

האסתטיקה המודרניסטית כפי שהתפתחה במהלך ההיסטוריה של הציור היתה מלווה במשטור השדה החזותי ונבנתה סביב הרעיון של אופן צפייה אידיאלי שביכולתו להעניק צורה קשב צרופה לציור עצמו. היא היתה כרוכה בניסיון להשיל מתחום הציור כל זכר ליחסים עם כל דבר אחר זולתו, כל נטייה "רגרסיבית" לייצוג או להיסטוריות הבלתי סדירה של העולם. מושגים דוגמת שטיחות, מצע, צבע, הפכו להיות מרכזיים למושג ציור כצורת אמנות מודרניסטית. כלים מסוימים פותחו על מנת להסב את תשומת הלב לאיכויות אלה, ביניהם המונוכרום והגריד. כל אחד מאלה, בדרכו, ייצג ניסיון לעגן את קדימותו של מרחב טהור וצרוף של החזותי, שבמסגרתו מזומן לצופה מפגש עם יצירת האמנות.

אולם, במקביל להתפתחות זו סימנה נוכחותו הרווחת של הצילום את סדיקת מושג היחידאיות של הדימוי החזותי. במסגרת המודרניות, בעקבות התפשטותן של טכנולוגיות צילומיות ופוסט-צילומיות, התערערה מאוד יציבותו של הדימוי החזותי. מראשיתו שיבש הצילום את תפיסותינו באשר למושגים "מחבר" ו"התכוונות", ולפיכך השפיע על האופן שבו אנו תופסים משמעויות בהתייחס לדימוי. האוטומטי, המכני, המרובה והמקרי - היבטים אלה של התהליך הצילומי ערערו אט אט את הביטחון בעמדת הצופה ביחס לשדה החזותי, המתגלה עתה כבלתי יציב מיסודו, מבוזר ואמביוולנטי מבחינה סמיוטית. לשיבושו

תעודות היסטוריות, אלגוריות של זמן

ג'ואנה לורי

אורי גרשט יצא למסע ברכבת: מסע מקרקוב לאושוויץ דרך השדות והיערות המושלגים של פולין. מסע המשחזר את המסעות האחרונים של אנשים כה רבים בדרכם אל מחנה הריכוז באושוויץ. המסע נמשך ימים אחדים. גרשט צילם את הנוף מבעד לחלון הרכבת הדוהרת - נוף שהנוסעים ההם, שנדחסו אל תוך קרונות סגורים ונטולי חלונות, לא יכלו לראות. הוא העמיד את המצלמה על חצובה סמוך לחלון בגובה המותן, וצילם באופן שרירותי - מודע לעובדה כי בשל מהירות הרכבת לעולם לא יוכל לתעד את הדימויים שראה לנגד עיניו. הוא מודע גם לכך שצילם לא רק מקום, אלא גם היסטוריה; והוא מודע לכך שמהירות הרכבת המובילה אותו ליעדו והמערכת הבירוקרטית והטכנולוגית של רשת הרכבות בכללותה, הן חלק בלתי נפרד מן התצלום, השלוב לבלי הפרד בשני רגעים על שני צירי זמן שונים: הזמן שנדרש לפני כשישים שנה לשנוע את הקורבנות חסרי הישע אל יעדם הנידח, והזמן שנדרש ביום חורף אחד בשנת 1999 ליצירת התצלומים הללו. בעת פיתוח התצלומים, היערות האפלים של מזרח אירופה מתממססים לכלל כתם עמום ומטושטש של זיכרון; דימויים של שדות מושלגים, לבנים כמעט לחלוטין. המהירות, האוויר החורפי החולף בשריקה מפלחת על פני חלון הרכבת, הברק הקר של השלג המשתקף - כל אלה הוקפאו בזמן באורח מוזר; מה שהיה כולו תנועה הפך להיות כמעט דומם חומרי, מוקשה. המפליא ביותר בתצלומים אלה הוא העובדה שהדימויים כמעט מישושיים בשל האופן שבו הם מתרקמים לכעין ציוריות, לכעין משיכות מכחול עבות מתחת למעטה הצילומי; התנועה חורקת כסיכה חדה על פני המצע. באחד הדימויים - ללא כותרת מתוך הסדרה "רעש לבן", פולין 1999 - האוויר הנע במהירות רבה מתדמה לנהר של משי קמוט ומחוספס, המעלה גלים מתחת לפני השטח החלקים של התצלום - דימוי כמעט פיזי לזמן החולף. גם אותם עקבות ספורים של אובייקטים שהוקפאו על סרט הצילום ברגע היעלמם נדמה שהפכו לצבע ואיבדו את יחסם הישיר לממשי.

התצלומים הללו פועלים, במידת מה, כאלגוריות ליחסים שבין צילום להיסטוריה. הם מספרים סיפור, לא רק על אודות המקומות שנלכדו בסרט הצילום, אלא גם על מורכבות יחסיו של הצילום עם תיעוד ההיסטוריה וייצורה, ועל המגבלות הסגוליות של הפרשנות שכופה התצלום עצמו. המסע, על מורכבותו ההיסטורית והגיאוגרפית, מזוקק לכלל המרחב הטהור של ההפשטה. הוא ממסגר מרחב

עם המצלמה בלא "הסחת הדעת" שמציבה ספציפיות היסטורית וזהות מקומית המתקבעות בנקודות זמן מוגדרות. במונחים רומנטיים ניתן לדבר על הזמן שמחוץ לזמן הפיזי, המאפשר הצטברות והעצמה של תחושת מקום וזמן שאופיה מרחבי נצח. ההתבודדות מזמנת התייחדות וזו מעניקה פתיחות והתמסרות לכמיהה.

עריכת טקסט: אסתר דותן

נסלחים לבין ערגה עמוקה אל האנושי הנסתר והנעלם, המחכה לרגע של חסד שבו ניתן יהיה לחשפו. בסדרה "אחרי המלחמות", 1998, שבה הוא מתייחס לסרייבו שלאחר המלחמה, ובסדרה "רעש לבן", 1999, שצולמה תוך כדי מסע ברכבת לאושוויץ, צילם אורי גרשט מחוזות טעונים המציינים קטסטרופה ורוויים חרדה וכאב.

אימת הנטישה מומחשת נוכח תצלומי השיכונים רבי הקומות בסרייבו, למרות מראית העין של החזיתות הפתוחות והצבעוניות. בעקבות ההפגזות כמעט התרוקנו הבתים מיושביהם, ועדשת המצלמה קלטה את המבנים כתפאורות ענק פגועות ומנוקבות מקליעים, שרושמן העז נובע מהיותן מסך לחיים שנדמו. באחד התצלומים יוצאי הדופן בסדרה נראית פנורמה ענקית שבה המון רב מתקבץ סמוך לבריכת שחייה, וכמו מבקש לחגוג פולחן רחצה כלשהו, או לחילופין - מחפש הקלה של רגע ממצב שהנוף הפתוח מכסה למעשה.

בסדרה "רעש לבן" אין כמעט רמז למקום מסוים, והאפרוריות הכחלחלה השולטת בנופים שצולמו מבעד לחלון הרכבת הנוסעת אל מחנות ההשמדה, מתעדת זמן המוחק כל עקבות. השתיקה רועמת והשלווה זועקת על זיכרון מתמוסס. באחד מדימויי הסדרה ניצב כאיקונה עץ דק וגבוה הנקטע במרכזו במעבר מפריים אחד למשנהו, ורק שני חלקיו המתחברים מייצגים את מלוא קומתו. בתחתית הפריים התחתון נתפסו כחוטי תאורה דקה ומתפוררת עמודי הגדר של מחנה ההשמדה בירקנאו. כותרתו של תצלום רב רושם זה היא אל תביט אחורה. האיסור על המבט לאחור אל מקום הקטסטרופה מאזכר הן את סיפור חורבות סדום ואשת לוט במקרא: "ויאמר: הימלט על נפשך אל תביט אחריך. [...] ותבט אשתו מאחריו ותהי נציב מלח" (בראשית י"ט, 17; 26), והן מלים מיומנו של ניצול שהוא וחבריו היו הראשונים שנמלטו ממחנה ההשמדה. אורי גרשט מעמיד את מצלמתו במקום שבו עמדו הנמלטים, ולרגע עולות בזיכרוני שורותיו הקשות של ביאליק: "השמש זרחה, השיטה פרחה והשוחט שחט". ואולם, כוחו של אורי גרשט הוא דווקא בהתנתקותו המוחלטת מטקסט כלשהו ובהעמידו את הצופה נוכח מראה ממוקד המזדקר כמו עד אילם, שאומר במלוא הכוח את מה שאלפי עדים לא יוכלו לומר.

קבוצה נוספת של עבודות, שהייתי מבקש להתייחס אליה בסקירה קצרה זאת, מעניינת מבחינת בחירת הנופים: מכל נופי הארץ בחר אורי גרשט לצלם לאחרונה דווקא את מרחבי המידבר. השהייה במקומות של שתיקות עמוקות קוסמת תמיד לאורי גרשט; המרחבים האינסופיים של המידבר מאפשרים לו ליצור זרימה רציפה יותר בזמן: "יום או יומיים במידבר", הוא אומר, "יוצרים שיווי משקל של זמן. הימים חולפים בלי שאפשר להפריד ביניהם...". פה ושם נוכל למצוא צלקות בנוף - עקבות כלי רכב או צעדי בני אדם, אך עיקר כוחם של נופים אלה הוא דווקא באנונימיות שלהם; בזכותה נע אורי גרשט

שהמשטרה חיפשה אחריו, ואמנם אמו המודאגת לא חסכה ממנו לקח.

בתקופת ילדותו והתבגרותו של אורי גרשט התחוללו ארבע מלחמות: הוא נולד כשלושה חודשים לפני יוני 1967 - מלחמת ששת הימים. ממלחמה זאת זכורים לו רק סיפורי אמו שביקשה לגונן עליו אך גם שידרה לו חרדה גדולה. בהיותו בן שש, באוקטובר 1973, התחוללה בישראל המלחמה הקשה ביותר מאז מלחמת העצמאות: מלחמת יום כיפור. היעדרותו של אביו ששירת ליד הגבול המצרי זכורה לו כשבועות ארוכים של ציפייה מתישה לשובו הביתה; האב ניצל אז מהתקפה של הקומנדו המצרי שעה ששמר על עמדתו בגבול מצרים - אירוע שנתפס כרגע של גבורה המהולה בנס. לאורי גרשט היה זכרון שובו של האב מהקרבות בסיני עם מדי הצבא המאובקים, הזקן העבות ורובה הקלצ'ניקוב המצרי, אחת החוויות המעצבות של ילדותו. אליה נוסף מטען המחדל של אותה מלחמה, המחאה והמהפך. טיולי בית הספר לקצה גבולות הארץ ומשחקי הושטת היד או מעבר לגדר על מנת "להיות בחוץ לארץ" זכורים לו היטב. "למעשה", טוען אורי גרשט, "כמעט היה אז בלתי אפשרי לצאת אל מחוץ לגבולות המדינה וכל מה שנותר היה לשחק ב'כאילו' או לחלום". המתח הביטחוני בצפון הארץ הביא ביוני 1982 למלחמת לבנון.

תקופת שירותו הצבאי עברה, כפי שכבר תואר, באופן שקט יחסית; אבל ב-1987 החלה ההתקוממות העממית הפלסטינית בשטחים, האינתיפדה הראשונה; שנה אחר כך החליט אורי גרשט לנסוע לחו"ל וללמוד צילום בהארו קולג' (האוניברסיטה של וסטמינסטר). ב-1989 הוא אכן החל את לימודיו באנגליה, אך המלחמות בארץ לא פסקו. את מלחמת המפרץ ב-1991 הוא חווה בלונדון מול מסכי הטלוויזיה וחדשות ה-C.N.N, שפעמים אף הקדימו את התקשורת הישראלית במתן מידע על הנעשה בישראל. ואמנם, באחד מדיווחי ה-C.N.N על הפגזות הסקאדים הוא זיהה את הרחוב שבו נפל פגז, לא הרחק משיכון ותיקים ברמת גן, המקום שבו גרים הוריו; בה בשעה בארץ עוכב הדיווח כדי לא לסייע לסאדאם חוסיין במידע על מיקום הפגיעה.

לחיים רצופי המתח בארץ וליחסים הבלתי פתורים בין ישראל לשכנותיה יש קשר ישיר לתהפוכות ולשינויים בשנות התבגרותו של אורי גרשט, כפי שאת השפעתם של גורמים אלה על חיינו כאן עדיין מוקדם מלסכם.

החיבוש אחר מקום וזמן אחרים

הצילום של אורי גרשט נותן ביטוי לניסיון לגשר בין היסטוריה רצופת טראומות ומעשי אדם בלתי

בעת שירותו הצבאי, שקשור גם הוא במעברים ממקום למקום, שירת אורי גרשט ביחידה קטנה
ששימשה כ"חולייה ארצית" מטעם חיל רפואה. תפקידו היה להדריך יחידות צבא הפזורות על פני כל
הארץ כיצד להתגונן בפני לוחמה כימית; האופי "הנוודי" של התפקיד, שמטבעו מבוסס על מפגשים
קצרים ותלושים שלא מאפשרים מעוגנות ותחושת שייכות, תאם כנראה את צרכיו של אורי גרשט.
בתוך כל אלה לא מפליאה החלטתו המהירה, מייד עם שחרורו מצה"ל וביקור באנגליה, להתמקם
בלונדון; אז גם החליט לעסוק בצילום. על הבחירה בלונדון אומר אורי גרשט: "היא כל כך גדולה וכל
כך אנונימית, מקום שלא מכירים אף אחד ואפשר להיעלם בו". המפלט הלונדוני סייע להיחלץ
מתחושת מחנק בסביבה הישראלית: "כל פעולה נעשית מיד נחלת הכלל ועניינה של החברה כולה".
ואכן, בתצלומים הראשונים, שיצר בלונדון תוך כדי לימודיו, המראות הם נופים אורבניים מרוחקים
ואנונימיים. העיר נתפסה בחשיפות ארוכות מדירתו בקומה ה-14, שנעשו ברובן בשעות הלילה והתמקדו
בעיקר בשמים אינסופיים, ורק בקצה הפריים מגיחים ראשיהם של בנייני העיר. קווי החיים של העיר
מסתכמים רק בעדוויות רחוקות של אורותיה ובהבזקי המטוסים החולפים במרחבי שחקיה.

אורי גרשט נולד, כאמור, בעיר העברית הראשונה, שאף כי היא עיר צעירה יחסית היא ידעה את
טלטלות ההיסטוריה במרוצת שלוש תקופות, שכל אחת מהן בנפרד וכולן ביחד, תרמו לתחושה הקרובה
מאוד לאופן שבו הגדיר אלברטו ג'אקומטי את פסלו מ-1932, **הארמון ב-4 לפנות בוקר**: "חציו בנוי
וחציו הרוס". סוף התקופה הראשונה הוא עם סיום השלטון העותמני בפלסטינה ב-1917. באותה עת
ביקשו מייסדיה להשתחרר מהאופי האוריינטלי של יפו העתיקה ולעצב שכונת גנים חדשה ומודרנית
שהצטיירה להם כ"עיר לבנה". התקופה השנייה חופפת לשלטון המנדטורי - 1948-1917 - ובמהלכה
העיר גדלה והתרחבה וקלטה לאחר מלחמת העולם השנייה את ניצולי אירופה; ביניהם אדריכלים שבנו
בתל אביב והפכוה לאחת מהערים החשובות ביותר בעולם בתחום אדריכלות הבאוהאוס. התקופה
השלישית, שראשיתה עם קום המדינה ב-1948, מעמידה את תל אביב במרכז חיי הכלכלה והתרבות
של ישראל. בשנות ה-60, בעשור שבו נולד אורי גרשט (5.3.1967), כבר טיפסו בנייני העיר לגבהים:
מגדל שלום - גורד השחקים הראשון של תל אביב, כבר נבנה, ובקו החוף הוקמה שורת בתי מלון
רבי קומות. בצפיפות החונקת והכולאת, שבתוכה גדל אורי גרשט הילד, מצאו הוא ואחותו הקטנה
פינת הימלטות לשעות ארוכות בינות צמחיית הבר שעדיין ניתן היה לראות בחלקיה הצפוניים יותר
של העיר (במפגש בין רחוב פינקס לדרך חיפה). עם שובו ממסע תמים זה, מה"ג'ונגל" העירוני, הסתבר

ואף בהעזה רבה לפנות אל הים; באותה עת עדיין ייצג הים בארץ את מה שמעבר לו - עולם גלותי אכזרי, שאליו זכרונה הקולקטיבי של החברה הישראלית סירב לחזור. הימנעות ממבט אל הים מאפיינת את אמני "אופקים חדשים", התנועה האוונגרדית החשובה ביותר באמנות הישראלית שלאחר קום המדינה, והדבר כבר נדון ארוכות. רק אזכיר כי אצל יוסף זריצקי שהיה הכוח המוליך של "אופקים חדשים", אף לא אחד מבין מאות האקוורלים שלו המתארים את העיר תל אביב, מתייחס לים; זריצקי צייר תדיר עם הגב לים ומבטו היה מופנה אל לב העיר או אל הגבעות שמאחוריה (כגון גבעת נפוליאון ברמת גן). הפניית המבט מן הים מאפיינת לא רק את התרבות הישראלית בעשורים הראשונים אלא אולי גם את השנים אחר כך, ושמא לא מקריות הן מילות הפזמון החוזר "עם הגב לים" בשירו של מאיר אריאל מ-1988 ששר גידי גוב.

היציאה של אורי גרשט אל הים, בתחילה ממרומי המגדלור של נמל תל אביב ולאחר מכן בגלישות וברחצות ליליות, מזכירה את רוני סומק, משורר תל אביבי מובהק, ששירו "שחייה לילית", 1987, מדבר על חוויה מקרבת ומרחיקה כאחד:

"דק ריח המלח ואנרגיית כסאות הנוח / והכחול שלא מתנפץ / לעולם. / אף אחד לא אומר שיש יותר מדי / שוברי גלים בים הזה, / גם לא מפרש בודד ובקושי אופק, ורק הלבן המתרחק / דומה לציפורני ידיה של זו שמטביעה קונפליקט / בקילומטר / קצוף של שחייה לילית".

מקום מפלט נוסף לאורי גרשט כנער מתבגר היה קולנוע פריז, שהיה בבעלות הוריו ואיפשר לו צפייה כמעט בלתי מותנית בעולם הקסום והרחוק של הצלולויד. בקולנוע פריז נהגו להציג קלסיקה של תולדות הקולנוע, ו"סרטי החצות" במקום היו מוסד תל אביבי נחשב. באולם קולנוע זה, פעמים דרך החלון הקטן של חדר ההקרנה בישותבו יחד עם המקרין, ראה אורי גרשט סרטים כגון מופע האימים של רוקי או להבדיל 400 המלקות של טריפו, ושם התוודע לראשונה ליצירות המופת של במאי הקולנוע הגדולים כאינגמר ברגמן וז'אן לוק גודאר. הימים היו כמובן לפני עידן הווידאו, ועל מנת להספיק לראות את הסרטים שרצה אירגן את מפגשיו החברתיים בהתחשב במועדי ההקרנה. באולם הקולנוע החשוך, מבודד בתוך עצמו, החל אורי גרשט לרקום עולם אלטרנטיבי לשגרת היומיום. הדימויים החולפים, המופיעים ונעלמים, ופס הקול שאת פשרו לא הבין אבל את המוזיקליות שלו קלט היטב, השאירו מקום רב לדמיונו הפורה; רגישותו שיחקה בו זמנית עם מעורבות קרובה וישירה לצד צפייה אנונימית ומרוחקת. ההתרחקות ממראות העיר והחיפוש אחר נופים אחרים שבהם אפשר להתחבא, להיעלם ולהיטמע אבל גם לגלות - מהווים נקודת מוצא לכל אחד מנופיו המצולמים של אורי גרשט.

אורי גרשט: המרדף אחר הנסתר או הצילום כאוטוביוגרפיה

מרדכי עומר

"נראה לי שהסק הנכון ביותר שיכולתי לנקוט היה להעמיד פנים שלא אירע מאום, ולהמעיט
בחשיבות של מה שאולי נודע להם. לפיכך מיהרתי להציג לראווה שלט, ועליו כתוב בפשטות:
'אז מה?'. אם שם בגלקסיה חשבו להביא אותי במבוכה בהכריזם: 'ראיתי אותך', כי אז תבלבל
אותם שלוותי, ויהיו בטוחים שלא כדאי להתעכב על אותו אירוע. ולעומת זאת, אם לא יהיו בידם
הוכחות רבות נגדי, ביטוי מעורפל כמו 'אז מה?' ישמש כחיישן שיגשש בזהירות את מידת החשיבות
שיש להעניק להכרזתם: 'ראיתי אותך'. המרחק שהפריד בינינו (מהרציף המרוחק מאה מיליון
שנות אור כבר הפליגה הגלקסיה לפני מיליון מאות שנים, וחזרה לתוך האפלה) היה עלול אולי
לטשטש את העובדה שה'אז מה?' שלי הוא התשובה ל'ראיתי אותך' שלהם מלפני מאתיים מיליון
שנה, אך לא נראה לי כדאי להוסיף לשלט הערות בדורות יותר, מפני שאם זכר אותו יום היטשטש
במקרה לאחר שלושה מיליון מאות שנים, לא רציתי אני להיות זה שידענן אותו".

איטלו קאלווינו, קוסמוקומיקס

מסעות הצילום של אורי גרשט מתפרסים על נופים שונים של ישראל, שבה נולד, וממנה נדד לארץ
חניכתו האמנותית - אנגליה, המשמשת לו נקודת מוצא ללב לבה של אירופה: גרמניה, סרייבו, פולין.
מקומות אלה הינם שדה הפעולה של מצלמתו אך לאו דווקא נושאי תצלומיו. האתרים הגיאוגרפיים
מהווים מוקדי צפייה לדבר מה אחר שמטעין מראות אלה במשקעים עמוקים, פרטיים וקולקטיביים,
המעניקים לעבודות את סוד כוחן ואת מופלאותן הפואטית.

אורי גרשט נולד בתל אביב, עיר ים תיכונית צעירה יחסית שנוסדה ב-1909, אך נושאת בתוכה כחלק
אורגני ממנה את יפו - עיר-אם, שיסודותיה פרה-היסטוריים. ייתכן, כי כבר שם בנופי ילדותו נוצר
הפער הבלתי נדלה בין הווה לבין עבר, פער החוזר בעבודותיו. מקום מפלט בתקופת התבגרותו, מעיד
אורי גרשט, קשור למבט הנסוב מן העיר שבתוכה גדל אל מרחבי הים - שם ממרום המגדלור הישן
של הנמל המשותק, בנקודה שבה נשפך הירקון אל הים התיכון.
ניתן לומר כי על רקע האקלים החברתי-לאומי של שנות ה-70 היה צורך בתחושת חירות גדולה

i